音乐人类学视野下的包山花鼓戏研究

罗涛 著

非物质文化遗产研究与保护丛书
FEIWUZHI WENHUA YICHAN YANJIU YU BAOHU CONGSHU

苏州大学出版社
Soochow University Press

图书在版编目（CIP）数据

音乐人类学视野下的包山花鼓戏研究／罗涛著. ——苏州：苏州大学出版社，2020.1
（非物质文化遗产研究与保护丛书）
ISBN 978-7-5672-2746-0

Ⅰ.①音… Ⅱ.①罗… Ⅲ.①花鼓戏－研究－云和县 Ⅳ.①J825.55

中国版本图书馆 CIP 数据核字（2019）第 166770 号

音乐人类学视野下的包山花鼓戏研究
YINYUE RENLEIXUE SHIYE XIA DE BAOSHAN HUAGUXI YANJIU
罗 涛 著
责任编辑　薛华强
助理编辑　杨宇笛

苏州大学出版社出版发行
（地址：苏州市十梓街1号　邮编：215006）
常州市武进第三印刷有限公司印装
（地址：常州市武进区湟里镇村前街　邮编：213154）

开本 700 mm×1 000 mm　1/16　印张 11　字数 159 千
2020 年 1 月第 1 版　2020 年 1 月第 1 次印刷
ISBN 978-7-5672-2746-0　定价：42.00 元

若有印装错误，本社负责调换
苏州大学出版社营销部　电话：0512-67481020
苏州大学出版社网址　http：//www.sudapress.com
苏州大学出版社邮箱　sdcbs@suda.edu.cn

目 录

绪论 …………………………………………………………… (001)

第一章　花鼓戏概念界定 ………………………………… (004)
第一节　包山花鼓戏概念的内涵与外延 ………………… (004)
第二节　包山花鼓戏学术史述评 ………………………… (013)

第二章　包山花鼓戏生成环境与历史变迁 ……………… (027)
第一节　花鼓戏声腔剧种的历史构成 …………………… (028)
第二节　包山花鼓戏的自然人文背景 …………………… (034)
第三节　包山花鼓戏的历史脉络 ………………………… (040)

第三章　包山花鼓戏剧目与音乐特征 …………………… (046)
第一节　包山花鼓戏的剧目特征 ………………………… (046)
第二节　包山花鼓戏音乐特征 …………………………… (051)

第四章　包山花鼓戏舞台表演与演唱特征 ……………… (064)
第一节　包山花鼓戏舞台表演特征 ……………………… (065)
第二节　包山花鼓戏声腔演唱特征 ……………………… (077)

第五章　包山花鼓戏传人、传剧与传曲 ………………… (083)
第一节　包山花鼓戏传承人 ……………………………… (084)
第二节　包山花鼓戏传承剧目 …………………………… (094)
第三节　包山花鼓戏传承剧目选曲 ……………………… (127)
第四节　包山花鼓戏传承基地 …………………………… (140)

第六章　包山花鼓戏的保护现状与传承发展 …………………（146）
　　第一节　包山花鼓戏保护现状 …………………………（146）
　　第二节　包山花鼓戏传承瓶颈 …………………………（150）
　　第三节　包山花鼓戏发展路向 …………………………（154）

结语 ……………………………………………………………（161）

参考文献 ………………………………………………………（163）

后记 ……………………………………………………………（168）

绪 论

包山花鼓戏是浙江省云和县包山村的传统花鼓小戏,是我国传统文化的重要构成部分。包山花鼓戏具有浓厚的地方色彩和生活气息,是云和县包山村村民生产生活的写照。包山花鼓戏的历史可上溯到明代,历经数代艺人传承,至今已发展为一个自成体系、较有影响力的民间艺术文化品种。2009 年,包山花鼓戏被列入浙江省省级非物质文化遗产名录,标志着包山花鼓戏传承得到了政府相关部门的重视,同时这也给包山花鼓戏的发展带来了新的机遇和挑战。20 世纪后半叶,因经济、科技和文化等多方面的发展,大多数青壮年选择外出务工,无意于包山花鼓戏的学习和传承。与此同时,老一辈的艺人相继谢世而后继无人,致使包山花鼓戏成为亟须抢救保护的非物质文化遗产。因此,对包山花鼓戏的活态现状进行挖掘、整理、开发、保护和承传,是我们推动其可持续发展的重要举措。

目前,国外未见有关于包山花鼓戏研究的成果。国内在《中华舞蹈志·浙江卷》《浙江文化地图(第四册)》《丽水年鉴(2007)》《丽水文史资料》中有条目式的介绍。相关研究集中在包山花鼓戏声腔音乐、历史脉络、传承发展以及与其他花鼓戏的比较等方面。例如,郭敏的《民俗视域下的包山花鼓戏艺术形态探析》取民俗学的研究视角,在挖掘包山花鼓戏历史源流、音乐形态和剧目特征的基础上,阐述了包山花鼓戏的民俗文化内涵。在其另一篇文章《基于田野调查的云和包山花鼓戏传承发展研究》中,作者在田野调查和文献挖掘的基础上,

提炼出包山花鼓戏传承面临的问题,并提出了可操作的发展对策。罗涛的《论包山花鼓戏音乐的衍变形式与民间音乐传承途径的思维创新》,以包山花鼓戏音乐衍变形式这一成功的案例为启示,明确了思维的创新在民间音乐传承中的重要性,为保护、传承优秀的民间音乐提供具有积极指导意义的参考。何晶的《云和包山花鼓戏的现状和引入声乐教学的研究》分析了云和包山花鼓戏存在的一些与时代不相适应的因素,并就包山花鼓戏声乐教育中的传承提出对策。陈江涛的《"非物质文化遗产"的传承和发展:浅析浙江省云和县包山花鼓戏的传承和发展》在田野调查的基础上梳理了包山花鼓戏的代表剧目、主要曲牌以及发展现状。叶林红的《包山花鼓戏校园传承探索与思考》从传承的必要性、传承现状以及传承对策三方面探讨如何借助校园传承、弘扬和创新这项珍贵的非物质文化遗产。杨龙英的《传统戏剧的精品打造和品牌建设:以包山花鼓戏〈福妈嫁囡〉创作为例》以地方民间艺术包山花鼓戏新剧《福妈嫁囡》创作实践为例,探索传统民间艺术在当代的传承和创新。一方面强调了特定区域代表性文化品牌文艺精品的重要性,另一方面也在保护传统民间艺术的举措上有所论述。章蔓丽的《包山花鼓戏与其他花鼓戏艺术形态的比较鉴别》通过包山花鼓戏与其他花鼓戏在艺术构成、音乐形态等方面的比较分析,鉴别它们之间的同异关系,为探索研究花鼓戏声腔戏曲剧种艺术提供有价值的理论依据。钱益清的《包山花鼓戏 绿水青山藏好戏》介绍了包山花鼓戏的艺术特色。练云伟、张晓梅、张伟俊的《云和抢救民间文化瑰宝"包山花鼓戏"》以及柳绍斌的《包山18名村民返乡整理包山花鼓戏》报道了云和县抢救花鼓戏的感人事迹。

 上述成果为我们深入认识和研究包山花鼓戏提供了文献参考,但通过梳理文献发现,目前的研究主要集中在包山花鼓戏的历史流变、音乐形态、传承发展以及与其他艺术形式的比较研究等。以上诸多研究内容虽与本课题的研究有相关之处,但没有深入挖掘并展开讨论,与此同时还缺少将包山花鼓戏从人类学的视角进行研究的相关论述。现有的研究

不够充分，仅仅是蜻蜓点水、点到为止，以至于不能全面反映出包山花鼓戏的基本特征、历史面貌和地域性文化特征，不能全面反映出包山花鼓戏独特的音乐品格、理论品格，不能准确地描绘出包山花鼓戏对云和文化特有的影响，更缺少将包山花鼓戏置于音乐人类学背景中进行全方位探索的论述。

基于以上思考，本书以"音乐人类学视野下的包山花鼓戏研究"为题。笔者在指导教师浙江师范大学特聘教授、博士生导师杨和平先生的指导下，以包山花鼓戏为研究对象，以音乐人类学的研究视角，对包山花鼓戏展开全面深入的田野调查，进行文献梳理，力求在获取第一手资料的前提下借鉴民俗学、民族音乐学、人类学和社会学等多门学科的理论知识与方法，将包山花鼓戏置于其赖以生存的历史、文化背景中，阐述其生成背景、历史渊源、地域分布、唱腔曲牌、表演特色、乐队伴奏、器乐曲牌、传人传谱、社会功能、保护现状、面临困境以及发展对策等。本选题来源于"浙江省哲学社会科学规划课题"，旨在通过对包山花鼓戏的内容与形式等审美特征进行分析，对其历史、现状、音乐本体、表演特征和功能作用等多个问题从社会学、人类学和文化学等高层次角度进行宏观、系统、深入的研究。进一步探索包山花鼓戏与如今的音乐文化市场、地方音乐文化资源、艺术生产活动及礼仪节庆等多方面的依存程度，争取全面、宏观地阐释包山花鼓戏与人类文化生态的理论问题与现实问题，并提出有效的、可行性的保护措施和实施建议。这对于丰富、补充和完善包山花鼓戏文化史，补足区域艺术史、戏曲史都具有重要意义。不仅有利于保护和传承包山花鼓戏及其他民间艺术，还揭示出勤劳勇敢、善良智慧的云和人民在中国文化发展史上的伟大创造，挖掘展示包山花鼓戏的艺术成就，为我国民族文化的发展提供丰富的精神食粮。总而言之，不论是从非物质文化遗产保护的角度，还是从中国传统文化发展的角度，将包山花鼓戏作为音乐人类学专题展开系统的深层研究，有十分重要的学术意义和广泛的应用价值。

第一章　花鼓戏概念界定

花鼓戏是中国地方花鼓小戏的总称，分布于湖北、安徽、江西、湖南、浙江、河南、陕西等地。云和包山花鼓戏，是中国传统艺术花鼓戏的一个分支，其源头可追溯到安徽的凤阳花鼓戏，经过各时期成百上千位艺人的演绎、创新，逐渐自成一体，最终落户于云和县元和街道（原云坛乡）包山村，成为一种不同于民间歌舞、小戏、曲艺的艺术形式。近几年来，随着非物质文化遗产保护工作的逐步推进，传统民间艺术重新回到舞台和民众生活中，包山花鼓戏的学术研究和实践传承也逐渐得到重视。

第一节　包山花鼓戏概念的内涵与外延

一、花鼓戏概念释义

花鼓戏，又名花鼓，是中国传统文化艺术中的组成部分。从广义上来看，与花鼓戏表演有关的活动均可称为花鼓。作为我国的一种地方戏曲剧种，花鼓戏被列为我国的非物质文化遗产之一。它在历史的长河中逐渐演变，由最初古老的民间歌舞艺术逐渐发展至今，遍布安徽、湖南、江西、浙江、湖北、陕西、河南等多个地区，目前以湖南花鼓戏、

安徽花鼓戏发展较为活跃。南宋时期的吴自牧在《梦粱录》中对节日期间，临安城艺人表演的花鼓进行了记载；清代后，花鼓不仅吸收了各地的民间歌曲、戏曲唱腔，还增加了故事情节，逐渐发展为可以在舞台上进行表演的地方戏。湖南和湖北的花鼓戏就是如此，而花鼓舞则仍在各地以民间歌舞的形式流传着。[1] 花鼓戏在历史、地域、文化等多种因素的影响下逐渐发展，已变为多地区的艺术文化，它与地方的社会文化相结合，形成极具地方色彩的戏曲剧种，充分展现了其强大的生命力。花鼓戏的音乐旋律大多流畅、明快，曲调活泼，伴奏乐器以民族乐器为主，如花鼓、唢呐、笛子、锣鼓等。

关于花鼓戏的概念，常有以下几种说法。《现代汉语词典》对花鼓和花鼓戏有不同的解释：花鼓是"一种民间舞蹈，一般由男女两人对舞，一人敲小锣，一人打小鼓，边敲打、边歌舞"[2]；花鼓戏指"流行于湖北、湖南、安徽等的地方戏，由民间歌舞花鼓发展而成"[3]。前者把花鼓当成民间舞蹈，后者把花鼓戏当成民间戏曲剧种，并指出花鼓舞和花鼓戏以湘鄂皖为中心，遍及中国南北方。《辞源》也收录了相关词条：花鼓棒指"旧时杭州地方僧人为丧家作法乐时轮转抛弄鼓棒。元李有《古杭杂记》'杭州市肆有丧之家，命僧为佛事……花鼓棒者，谓每举法乐则一僧以三四鼓棒在手，轮转抛弄，诸妇人竞观之以为乐'。按，流行于长江流域的民间花鼓舞、花鼓调等，击鼓时亦抛弄鼓棒"[4]。花鼓棒是用于花鼓表演的棒，杭州风俗把花鼓当成僧人为丧家做佛事的工具，花鼓棒有宗教、娱乐等功能，可以缓解丧事和葬礼的冷清寂寞，防止丧家过度悲伤。《辞海》：花鼓戏是"戏曲的一种类别，是流行于

[1] 中国大百科全书总编辑委员会. 中国大百科全书：第10卷 [Z]. 2版. 北京：中国大百科全书出版社，2009：84.

[2] 中国社会科学院语言研究所词典编辑室. 现代汉语词典 [M]. 7版. 北京：商务印书馆，2016：556.

[3] 中国社会科学院语言研究所词典编辑室. 现代汉语词典 [M]. 7版. 北京：商务印书馆，2016：556.

[4] 广东、广西、湖南、河南辞源修订组，商务印书馆编辑部. 辞源：第四册 [M]. 北京：商务印书馆，1979：2627.

湖南、湖北、安徽等省的各种花鼓戏统称"①。花鼓舞也叫打花鼓，是一种汉族民间舞蹈形式，在许多地区广为流传，由于地域文化差异等原因，其表演形式并不相同，但以男女二人表演为主，例如，一人执小锣，一人背一面椭圆形小鼓，二人边歌边舞的凤阳花鼓戏；鼓槌上系上长穗，在旋转舞动中以槌击鼓的山东花鼓；一人身背数鼓轮番击鼓舞蹈的山西花鼓等多种形式。由民间歌舞发展而成的各地花鼓戏有的还衍生出了其他支派。花鼓戏的表演风格与其他艺术形式有相似之处，例如花灯戏、采茶舞等，因此有些地区也称花鼓戏为采茶或马灯，如湖南花鼓戏。

湖南花鼓戏《补锅》剧照

除了工具书中的几种解释外，许多学者也从花鼓戏的历史脉络中提炼花鼓戏的概念。广义的花鼓包括表演道具花鼓、与花鼓相关的表演、花鼓使用的音乐曲谱、花鼓灯、三棒鼓、花鼓表演的歌词、表演花鼓的艺人以及与此相关的风俗习惯。狭义的花鼓指用鼓作为伴奏乐器，由艺人演唱歌词的音乐活动。在民众的演唱中花鼓表演工具已成花鼓戏的代称。人们谈到花鼓就会想到敲打和表演的鼓具及与花鼓戏相关的表演、歌唱和辅助活动，而一般指音乐歌舞表演的花鼓是狭义的概念。

① 辞海编辑委员会. 辞海[M]. 上海：上海百科全书出版社，1983：557.

云和花鼓戏剧团表演花鼓灯戏

花鼓戏表演题材故事性强，表演者大量运用鼓点来进行缓和、休息、换气、构思，击鼓力度适中。李德生《三棒鼓》载："从明刊本插图看，三国时宴乐中击打鼓都是竖大鼓，变成横击小鼓似始于唐代。"又说："三棒鼓是清末民初的一种曲艺形式，与侯宝林相声'三棒鼓'并不相同。曲艺中的三棒鼓，也称花招鼓，这鼓三寸多高、尺二来宽，并不大，艺人敲击时会用三足支架先架起，这与奉调大鼓、京韵大鼓等所使用的支架平鼓相同，这类平鼓也属于古代花鼓一类，艺人用三根鼓棒子轮流抛上去再接着击敲，颇有杂技味道，击打的声音铿锵有力，节奏分明，间以小锣伴奏，艺人演唱殊有特色，很为时人欢迎。"① 花招与正招相对，正如武术有正宗搏击格斗，也有花拳绣腿。花鼓较小，大鼓较大，一般场面使用花鼓，表演人数较少，最少一人，最多四人；大场面则使用大鼓，表演最少需三人，常在二人以上。花鼓表演歌词即兴编撰，大鼓表演歌词需预先作好，有些场合只需表演者擂鼓以状声威，不需要歌词。花鼓之"花"在于使用的音乐伴奏工具，通常花鼓体积

① 白俊奎. 中国花鼓戏的流播与酉水花鼓戏的人文内涵研究[M]. 成都：四川大学出版社，2008：8.

较小,轻便易携带,在很多场合主要由妇女敲鼓演唱,而大鼓则主要用于正式场合的表演。

二、何谓包山花鼓戏

包山花鼓戏由安徽凤阳花鼓戏衍变而来,在吸取安徽凤阳花鼓戏的多种艺术元素后,结合云和马灯、采茶灯再融合民间吹打等艺术形式,经过各时期成百上千位艺人的演绎、创新,逐渐自成一体,最终成为一种不同于其他民间歌舞、小戏、曲艺的艺术形式。

凤阳花鼓戏表演剧照

凤阳花鼓戏始创于安徽凤阳,于明代发展至各个地区,并结合当地的文化和改编的民间故事进行演出。清乾隆年间赵翼的《陔余丛考》记载:"江苏诸郡,每岁冬必凤阳人来,老幼男妇,散入村落乞食,至明春二三月间始回。其唱歌则曰:'家住庐州并凤阳,凤阳本是好地方;自从出了朱皇帝,十年倒有九年荒。'"① 而史料也证实,凤阳花鼓

① 蓝凡. 中华舞蹈志·江苏卷 [M]. 上海:学林出版社,2014:149.

戏在浙江演唱，最早确实在明朝。

明朝皇帝朱元璋为让家乡安徽凤阳摆脱贫困，从浙江的杭州、嘉兴、湖州和江苏的苏州、松江（今上海）强征14万户富民，驱使他们远赴安徽凤阳安家落户。用强制性方式让这些从全国最富裕地区来的人们将钱财移至安徽，带动凤阳的发展。这批被迫而来的移民，因"逃归者有禁"，受官方严密看管，而思乡迫切。后来，这批江浙移民"托丐潜回省墓探亲"，借灾假扮乞丐偷偷回家扫墓、探亲访友。于是用凤阳花鼓戏向家乡亲人倾诉苦衷和久埋心中的怨气，渐渐形成一种风俗，流传至今。所以，凤阳花鼓戏最早是在明朝初年，由原浙江人自己传入杭嘉湖地区的。不过他们只是偷偷地"潜回"，仅在亲朋好友之间私下演唱，花鼓戏还未在浙江各地流行。凤阳花鼓戏在江南一带广泛流传是在清朝，距今也只有两百多年的历史。

据包山花鼓戏老艺人说，"包山花鼓戏最初是由一位姓徐的人办起"。查考《包山徐氏宗谱》，徐氏先人徐福公，于元成宗元贞乙未岁（1295年）徙居包山，明清之际家族兴旺。包山村的花鼓戏发展有一定历史，历代相传，相沿不绝。包山花鼓戏传统的角色设定只有一男一女，改革创新后增加了花鼓囡、大相公两个角色，在对白和唱腔方面，为了凸显鲜明的地方特色，将浓重的包山本土方言融入其中。包山花鼓戏是在汲取马灯和采茶灯这两种本土艺术营养的基础上创新的一种艺术形式。马灯这一民间艺术形式代表剧目是《昭君和番》，上场24盏灯，每盏灯代表一个戏剧人物。另一种艺术形式采茶灯，共有12盏灯，代表曲目《十二月花名》，后来也成为包山花鼓戏的主要剧目之一。包山花鼓戏在悠久的传承发展进程中，充分体现了当地文化特色，取材自包山地区人民生产、生活的点滴，则真实贴切地表达了人们的所见、所闻、所思、所想，形成了独特的地域性文化特征。包山花鼓戏的表演形式朴实、明快、活泼，主要角色有花鼓公、花鼓婆、小生和花鼓囡，其中花鼓公，即丑角的表演最具特色。

包山花鼓戏《福妈嫁囡》剧照（一）（云和县"非遗"中心供稿）

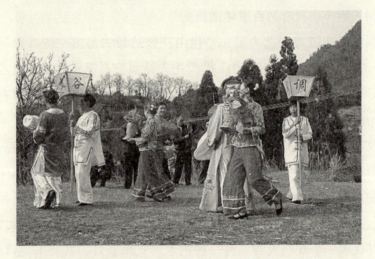

包山花鼓戏《穿阵》剧照（云和县"非遗"中心供稿）

包山花鼓戏原本是在过年前，由村里公举的灯头任事，筹集资金、垫付款项、置办花灯等，再召集十多岁的少年教其戏文，正月初二时起灯，率领演出人员出村进行巡回演出，直至正月二十回村。回村后收灯，停止演出，一般演几年停几年，演员年纪稍长的，便转充乐队。通常只在村里的夫人庙、张氏宗祠等地酬神或迎神赛会时进行演出，还有就是在春节期间进行巡演，其他时间均不演出。

在众多的传统剧目中，小戏和折子戏最具特色，为代表性的剧目。花鼓戏曲调的发展，是根据剧情和人物的思想感情的发展而发展的，有适合女声或男女声演唱的曲牌。从音乐发展的视角来看，以往表演花鼓戏的艺人根据表演内容的具体需要，以"一曲多变"的方式创作并传播众多曲调。转调、变调、改变调式等术语被"变手法""改尾巴""换骨头"等生动形象的词语代替，这不仅丰富了花鼓戏的曲调，同时也将其他剧种和民间音乐融入花鼓戏里，给后人留下了宝贵的财富。

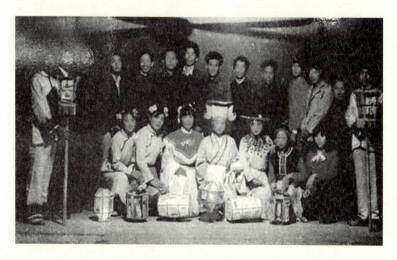

1981年包山花鼓戏培训班学员合影

包山花鼓戏借鉴戏曲的台步、身段和韵白，表演朴实明快，诙谐幽默，每场演出必以"四脚撑"开场，而后上演的其他剧目最后也以"四脚撑"谢茶，宣告演出结束。这些剧目表演和调度都有一定的程式，很多念白都采用半说半唱的数板形式，并有许多的俚语出现，风趣、活泼，人物性格鲜明，具有浓郁的生活趣味。包山花鼓戏的道具主要为小锣、马鞭、腰鼓、花篮、纸扇及牌灯、花灯等。音乐伴奏乐器主要包括鼓板、板胡、二胡、锣、钹等民族乐器。

包山花鼓戏《打莲湘》剧照（一）

　　花鼓戏的发展在不同时期也经历过低谷。中华人民共和国成立前，花鼓戏被称为"乞丐戏"，艺人受歧视，艺术受摧残。在中华人民共和国成立后的50年代初，包山花鼓戏曾恢复两至三年的演出。以老艺人张汉章（1900—1981）为代表，艺人在表演传统的剧目外，利用业余时间根据党的指示开展各类宣传演出活动，获得了良好的社会反响。"文革"期间，这些老艺人在文宣队中参加表演，演出节目主要有《白蛇传》中的《断桥相会》和《三国演义》中的《徐庶回营》等。80年代后，包山花鼓戏再度恢复时，张汉章等老艺人已去世，继有张再堂、赵洪进为代表，张再堂主持前台，赵洪进主持后台。到了20世纪80年代中后期，包山花鼓戏则由以徐锦山为首的一批中青年骨干担纲至今。充分吸收本土文化养分后的包山花鼓戏，已成为当地百姓喜闻乐见的一种艺术形式，丰富的剧目，易于接受的演唱方式，体现了包山人民代代相传的生产方式和生活习俗，是一条连接着历史和现实的纽带。随着社会的不断商业化，包括包山花鼓戏在内的传统民间艺术的发展受到极大冲击。80年代起，民族民间艺术保护工作逐一启动，我国对非物质文化遗产的保护工作不断扩大、深入，在相关政策的支持下，民间艺术也受到了文化部门的大力扶持，这些都使得传统民间艺术在城乡的舞台上

再次活跃,散发出青春活力。

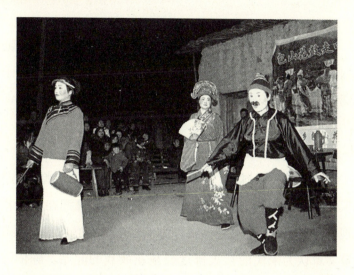

包山花鼓戏《大花鼓》剧照(一)(云和县"非遗"中心供稿)

1980年,花鼓班在包山村俱乐部的组织下重新组建,每年的春节在村里演出。云和县城、小顺、沙溪、局村、云坛等乡和景宁的渤海、江星,丽水的大港头一带的农村均成为花鼓班演出的地点,群众十分喜爱花鼓戏,这也为花鼓班带来了良好的经济效益。2005年,随着中国非物质文化遗产保护工作的逐渐开展,在县级政府和有关部门的领导下,包山当地人民重新组建了演出队伍。在保留包山花鼓戏原有特色的基础上,演出队根据老艺人的指导,改编了《补缸》《卖花钱》《大花鼓》等十多个传统剧目,受到了广泛的好评。

第二节 包山花鼓戏学术史述评

作为我国众多民间戏曲之一,极具地方特色的花鼓戏成为我国民间艺术宝库的一部分,直至今日仍以顽强的生命力和影响力在戏曲艺术中

占据着重要地位,吸引了越来越多的学者的关注。

一、花鼓戏研究综述

国内学界对花鼓戏的研究始于20世纪80年代,主要集中在安徽花鼓戏、湖南花鼓戏的发展脉络、剧目剧本、唱腔音乐、唱词特色等方面。

(一)花鼓戏的发展脉络

关于花鼓戏的发展脉络,有部分学者认为其最早起源于民歌,形成的时间保守估计为清朝,距今已有两百多年。贺鲁湘在《论湖南花鼓戏的发展与推广》①中提到唐代的江南农村就已有打花鼓、闹花灯的习俗。该篇文章认为宋代的社火舞迓鼓是花鼓戏的起始。陈依在《论湖南民歌与花鼓戏的借鉴运用:以益阳花鼓戏为例》②中提出湖南民歌是花鼓戏的源头,认为在中国花鼓戏中,湖南花鼓戏是发展相对成熟的一种,许多学者以其作为研究对象,梳理其发展脉络。汪析在《庙堂与民间的博弈:湖南花鼓戏的历时境遇》③中以湖南花鼓戏的发展脉络为主体,阐述了它由形式简单、一唱一和的地花鼓发展而来,兴起于清代中叶,历经动荡。汪析以花鼓戏发展的历时顺序,分析不同时期官方与民间的运作关系。范正明在《湖南花鼓戏的发展历程、当今现状及未来展望》④中把湖南花鼓戏的历史发展轨迹归纳为三个转化,认为从现状分析,花鼓戏还具有内在的生命力,并提出要认真贯彻"二为"方向,扩大发展剧目。牛慧娟在《河阳花鼓戏研究》⑤中概述了河阳花鼓戏的历史渊源和发展状况,并分析论述了其存在的价值。

① 贺鲁湘.论湖南花鼓戏的发展与推广[D].长沙:湖南师范大学,2012.
② 陈依.论湖南民歌与花鼓戏的借鉴运用:以益阳花鼓戏为例[D].昆明:云南艺术学院,2015.
③ 汪析.庙堂与民间的博弈:湖南花鼓戏的历时境遇[D].长沙:湖南师范大学,2015.
④ 范正明.湖南花鼓戏的发展历程、当今现状及未来展望[J].创作与评论,2012(11):109-112.
⑤ 牛慧娟.河阳花鼓戏研究[D].开封:河南大学,2014.

部分学者以戏班为研究对象，通过戏班的历史发展研究花鼓戏的历史演变。任慧明在《变迁与延伸：长沙花鼓戏班生存空间研究》① 中以历史变迁为大的时代背景，对花鼓戏的诞生、发展过程及现状结合空间理论进行了解读。将花鼓戏戏班的发展分为三个阶段，即中华人民共和国成立前、中华人民共和国成立后至改革开放前、改革开放后。许艳文在《长沙花鼓戏戏班发展进程及研究意义》② 中从长沙花鼓戏戏班历史上的基本生存和经济状况、中华人民共和国成立后戏班的整改以及今后的方向等方面来进行阐述，从戏班的角度分析长沙花鼓戏的历史发展。谭真明在《湖南花鼓戏研究》③ 中将湖南花鼓戏戏班的历史分为草台班、半台班、专业班三个阶段，划分历史阶段依据的是每一个时期的演出形式、表演剧目和曲调、艺人班社的情况等。黄赛在《生存的求索：湖南花鼓戏的艺术创新及其意义》④ 指出：在中华人民共和国成立后的

湖南花鼓戏《流氓女与省长》剧照（刘兆黔供稿）

① 任慧明. 变迁与延伸：长沙花鼓戏班生存空间研究 [D]. 长沙：中南大学，2009.
② 许艳文. 长沙花鼓戏戏班发展进程及研究意义 [J]. 长沙：长沙大学学报，2009（01）：5-7.
③ 谭真明. 湖南花鼓戏研究 [D]. 曲阜：曲阜师范大学，2007.
④ 黄赛. 生存的求索：湖南花鼓戏的艺术创新及其意义 [J]. 人民音乐，2011（03）：50-53.

40年里，湖南花鼓戏进入了发展历程中的辉煌期，在此之前，湖南花鼓戏历经地花鼓、农村职业班社、城市职业班社三个阶段，中华人民共和国成立后在全国各地逐渐出现了专业的剧团并在剧场公演。

（二）花鼓戏的唱腔音乐

朱键在《乐昌花鼓戏演唱特点及传承现状研究》① 中以乐昌花鼓戏的演唱为研究对象，从语言、唱腔、演唱技法等多角度进行分类阐述。文章深入挖掘乐昌花鼓戏的独特之处，为其未来的演唱、传承和发展提供帮助。聂国红在《浅谈邵阳花鼓戏的声腔艺术》② 中对邵阳花鼓戏声腔的形成、发展、分类以及润腔咬字等特点分别进行了研究，是对当下邵阳花鼓戏声腔研究的补充。何俊轩在《邵阳花鼓戏音乐元素在湖南民歌演唱中的展现》③ 中对邵阳花鼓戏的唱腔发展做了相关研究，认为邵阳花鼓戏唱腔发展共分为"二行当、三行当""祁剧花鼓戏班""成立花鼓剧团"三个时期，各时期都有其独特的演唱特点，并充分体现在湖南民歌的演唱中。贺军玲在《湘陕花鼓戏腔调结构比较研究：以长沙花鼓戏川调和商洛花鼓戏筒子戏为例》④ 以商洛花鼓戏筒子戏、长沙花鼓戏川调为研究对象，对比其在腔调结构上的相同点和不同点，为不同地域同宗音乐的发展、保护和传承提供理论基础。黄瀚娆在《衡州花鼓戏及其唱腔研究》⑤ 中将衡州花鼓戏本体及唱腔作为研究主体，从历史渊源、艺术特征和唱腔特点、价值等方面进行了初步研究分析。重点在研究衡州花鼓戏的唱腔，详细分析了发声、呼吸、共鸣、咬字、吐字和唱腔装饰等方面，并总结其唱腔规律和特点。何益民和欧阳觉文

① 朱键. 乐昌花鼓戏演唱特点及传承现状研究［D］. 广州：广州大学，2016.
② 聂国红. 浅谈邵阳花鼓戏的声腔艺术［J］. 中国音乐，2015（03）：130—133.
③ 何俊轩. 邵阳花鼓戏音乐元素在湖南民歌演唱中的展现［D］. 昆明：云南艺术学院，2015.
④ 贺军玲. 湘陕花鼓戏腔调结构比较研究：以长沙花鼓戏川调和商洛花鼓戏筒子戏为例［J］. 安康学院学报，2015（03）：27—30.
⑤ 黄瀚娆. 衡州花鼓戏及其唱腔研究［D］. 长沙：湖南师范大学，2014.

在《湖南花鼓戏润腔二十一法初探》①中列举了触电腔、线疙瘩腔、牙刷腔、锯齿腔等多种腔体,每一种腔体都有其规律和特定的符号。根据剧情的不同,所演唱的腔体也不同,这些都有严格的选法。李燕在《岳阳花鼓戏的唱腔研究》②中将岳阳花鼓戏的唱腔作为主要的研究对象,通过对唱腔的分类和演出及特点等的研究,对研究对象有了整体把握,力求提高学术界对岳阳花鼓戏的关注度。李红竹在《永州花鼓戏唱腔研究》③中以永州花鼓戏历史渊源以及唱腔特色、表演风格、发展方向为研究范围。运用实地调查的方法,研究了永州花鼓戏的各种唱腔特点和表演风格。汪叶在《湖南临湘花鼓戏的调查与研究》④中以湖南花鼓戏中的分支——临湘花鼓戏为主体,以散落在临湘及其他各村落的、具有代表性的班社为研究对象,借助民族音乐学田野调查的方法对不同的戏班进行实地考察,研究戏班的组成、运作,演奏音乐,演出功能等方面,旨在挖掘湖南临湘花鼓班活跃的原因以及班社用乐的状况和演出功能等。赵田在《论湖南花鼓戏与"民歌湘军"的不解之缘》⑤中提到湖南花鼓戏对中国民族声乐的影响,分析花鼓戏独有的润腔方法在民歌演唱中的运用及其取得的良好艺术效果。

　　除此之外,还有宾蕾的《湖南花鼓戏花旦唱腔特点探究:以〈刘海砍樵〉为例看润腔在民族声乐作品中的运用》⑥、安永明的《论花鼓戏润腔与民族唱法的借鉴:以湖南花鼓戏为例》⑦、许洁的《湖南花鼓

① 何益民,欧阳觉文. 湖南花鼓戏润腔二十一法初探 [J]. 音乐创作,2013 (08):138 - 140.
② 李燕. 岳阳花鼓戏的唱腔研究 [D]. 长沙:湖南师范大学,2013.
③ 李红竹. 永州花鼓戏唱腔研究 [D]. 成都:四川师范大学,2012.
④ 汪叶. 湖南临湘花鼓戏的调查与研究 [D]. 乌鲁木齐:新疆师范大学,2014.
⑤ 赵田. 论湖南花鼓戏与"民歌湘军"的不解之缘 [D]. 长沙:湖南师范大学,2014.
⑥ 宾蕾. 湖南花鼓戏花旦唱腔特点探究:以《刘海砍樵》为例看润腔在民族声乐作品中的运用 [D]. 北京:中央民族大学,2011.
⑦ 安永明. 论花鼓戏润腔与民族唱法的借鉴:以湖南花鼓戏为例 [J]. 企业家天地(理论版),2011 (03):185 - 186.

戏润腔特点研究》①、王思思的《湖南花鼓戏润腔特点探究》② 等。

湖南花鼓戏《三里湾》剧照（刘兆黔供稿）

（三）花鼓戏的唱词特色

肖乐在《邵阳花鼓戏中的方言现象研究》③ 中将邵阳花鼓戏中的方言作为研究对象，分析花鼓戏中方言运用的特点、脚本语言与舞台语言的差异以及花鼓戏中方言运用的合理性和局限性。邱丽在《长沙花鼓戏中的方言运用研究》④ 中以长沙花鼓戏中的方言现象为研究对象，将实践与理论相结合，探究长沙花鼓戏中长沙方言的使用情况，着重研究长沙花鼓戏中方言的运用规则和表现功能，试图探究长沙花鼓戏中方言运用的合理性、局限性等。吴静在《论长沙方言与长沙花鼓戏的关系》⑤ 中提到长沙花鼓戏的唱腔语言对于长沙花鼓戏音乐有着重要的影响。论文在概述长沙方言特点的基础上，重点论述长沙方言声调与音乐

① 许洁. 湖南花鼓戏润腔特点研究［D］. 上海：华东师范大学，2009.
② 王思思. 湖南花鼓戏润腔特点探究［D］. 上海：上海音乐学院，2008.
③ 肖乐. 邵阳花鼓戏中的方言现象研究［D］. 长沙：湖南师范大学，2016.
④ 邱丽. 长沙花鼓戏中的方言运用研究［D］. 长沙：湖南师范大学，2016.
⑤ 吴静. 论长沙方言与长沙花鼓戏的关系［J］. 音乐时空，2015（18）：36 - 37.

的关系。何建在《湖南花鼓戏唱词研究》① 中将语言学定为研究的切入点，对花鼓戏唱词的语言艺术进行整体把控。整篇文章不仅对湖南花鼓戏唱词的特点进行了宏观的阐述，还详细地对语音、句子、词汇等细节进行分析，逐个探讨了湖南花鼓戏唱词的特点。杨传红在《省级非物质文化遗产之"襄阳花鼓戏"的演唱特色研究》② 中对襄阳花鼓戏的语言特色、演唱方法、润腔等方面分别论述研究，并对襄阳花鼓戏的演唱特点也进行了分析说明。

长沙花鼓戏《讨学钱》剧照

（四）花鼓戏的传承发展

陈婉在《衡州花鼓戏传承与发展研究：以永兴县花鼓戏剧团为例》③ 中通过对衡州民间花鼓戏团的构成与生存方式进行探讨，尽可能

① 何建. 湖南花鼓戏唱词研究 [D]. 天津：天津大学，2007.
② 杨传红. 省级非物质文化遗产之"襄阳花鼓戏"的演唱特色研究 [D]. 北京：首都师范大学，2008.
③ 陈婉. 衡州花鼓戏传承与发展研究：以永兴县花鼓戏剧团为例 [D]. 乌鲁木齐：新疆师范大学，2016.

呈现此种民间音乐形式的构成规则以及其在草根社会中的生存状态和在当代政治、经济、文化环境中的命运，并概括衡州花鼓戏艺人与剧种发展的关系。叶福军、陈亚琴在《桐乡花鼓戏的保护与传承新模式研究》①中提到，桐乡积极探索一条保护和传承的新途径，包括依托乌镇景区进行动态展演，借助高校"非遗"专业学生暑期社会实践团队开展抢救性挖掘保护，提出要建立多层次的表演团队，进行花鼓戏的创新表演。借助花鼓戏的传承基地，通过教学等方法培养后继人才，从源头出发，把握了桐乡花鼓戏的历史、现在和未来。叶福军和陈亚琴认为，桐乡花鼓戏保护与传承的新模式值得传统戏曲类"非遗"保护工作者借鉴。

荆州花鼓戏《秦香莲》剧照

刘佳在《天沔花鼓戏的传承与保护研究》②中分析了天沔的花鼓戏面临传承困难的几个原因，即经济给予不足、传承环境的变迁、表演艺人心理环境的变化。李世鹏在《商洛花鼓戏的传统与保护》③中针对传统艺术的传承给出两条建议：一是对已有的曲牌、文字资料等进行系

① 叶福军，陈亚琴. 桐乡花鼓戏的保护与传承新模式研究 [J]. 浙江传媒学院学报，2015 (03)：96-99、150.
② 刘佳. 天沔花鼓戏的传承与保护研究 [D]. 武汉：中南民族大学，2013.
③ 李世鹏. 商洛花鼓戏的传统与保护 [J]. 中国戏剧，2007 (08)：47-49.

性整理；二是聘请老一辈的表演艺人教授年轻人表演技巧。除此之外，相关研究还有许艳文的《长沙花鼓戏班的现状、问题与对策研究》①、林琳的《淮北花鼓戏的境遇与非物质文化遗产的保护》②、吴靓的《荆州花鼓戏生态调查：国有剧团与民营戏班的生存状态》③、石盼的《益阳花鼓戏音乐教育传承现状研究》④ 等。

（五）花鼓戏的其他研究

周熙婷、裘新江在《凤阳花鼓戏剧目考》⑤ 中通过对文献史料的查证和梳理，共考证出100多个凤阳花鼓戏的剧目，以此证明凤阳花鼓戏是戏剧而非舞蹈，为进一步研究凤阳花鼓戏提供了史料和依据，以便更好地传承和保护这一稀有剧种。江慧在《浅探花鼓戏中的舞蹈编创：以作品〈我们的刘海砍樵〉为例》⑥ 中以湖南的花鼓戏为研究对象，以《我们的刘海砍樵》这一作品为例，更详细地总结舞蹈在湖南花鼓戏演出中的特色以及舞蹈编创的理论思想。文章的切入点为舞蹈的编创动作、道具、调度等，对湖南花鼓戏中的舞蹈有了初步的探究。李小娜、吕金玲在《淮北花鼓戏的历史嬗变及其舞蹈艺术特色》⑦ 中提到淮北花鼓戏的舞蹈是淮北花鼓戏最具特色的部分。文中探寻了其艺术的历史嬗变过程，分析了其舞蹈艺术特色，展望了其舞蹈艺术的创新和发展。其他相关研究还有韩雅洁的《传统花鼓戏"音准"特点对视唱练耳教学的启示》⑧、喻莹的《中国民间传统戏曲器乐（湘剧、花鼓戏）的完整

① 许艳文. 长沙花鼓戏班的现状、问题与对策研究［D］. 长沙：中南大学，2010.
② 林琳. 淮北花鼓戏的境遇与非物质文化遗产的保护［J］. 乐府新声（沈阳音乐学院学报），2011（01）：126-128.
③ 吴靓. 荆州花鼓戏生态调查：国有剧团与民营戏班的生存状态［J］. 中国音乐，2014（02）：138-143、154.
④ 石盼. 益阳花鼓戏音乐教育传承现状研究［D］. 桂林：广西师范大学，2015.
⑤ 周熙婷，裘新江. 凤阳花鼓戏剧目考［J］. 蚌埠学院学报，2015（05）：174-177.
⑥ 江慧. 浅探花鼓戏中的舞蹈编创：以作品《我们的刘海砍樵》为例［D］. 北京：北京舞蹈学院，2016.
⑦ 李小娜，吕金玲. 淮北花鼓戏的历史嬗变及其舞蹈艺术特色［J］. 重庆科技学院学报（社会科学版），2012（09）：142-143、150.
⑧ 韩雅洁. 传统花鼓戏"音准"特点对视唱练耳教学的启示［D］. 长沙：湖南师范大学，2016.

性保存及活态式教学的思考、实践与总结》① 等。

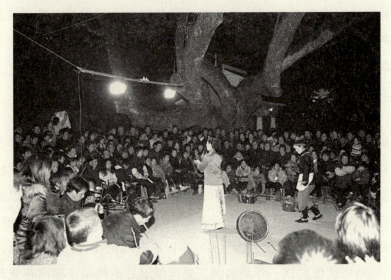

包山花鼓戏《补缸》剧照（一）

二、包山花鼓戏研究综述

作为丽水地区较为普遍的曲艺形式，云和包山花鼓戏的研究仍未有清晰的历史脉络，与其他曲艺相比，包山花鼓戏的研究仍处于相对滞后的阶段。从相关文献整理来看，研究主要集中于包山花鼓戏传承的相关问题。叶林红在《包山花鼓戏校园传承探索与思考》② 中提出该剧种是云和县特有的地方剧种，有其传承的必要性，目前出现了一些不能满足花鼓戏传承和发展要求的因素。对于包山花鼓戏的传承要从学校入手，通过营造文化氛围的方式，让学生体味文化韵味、树立文化自豪感。钱益清在《包山花鼓戏　绿水青山藏好戏》③ 中主要介绍了包山花鼓戏的基本概况，包山花鼓戏已成为当地旅游业发展的重要组成部分。章蔓丽

① 喻莹. 中国民间传统戏曲器乐（湘剧、花鼓戏）的完整性保存及活态式教学的思考、实践与总结 [J]. 音乐时空，2016（06）：64 - 65.
② 叶林红. 包山花鼓戏校园传承探索与思考 [J]. 戏剧之家，2016（11）：47.
③ 钱益清. 包山花鼓戏　绿水青山藏好戏 [J]. 今日浙江，2015（11）：58 - 59.

在《包山花鼓戏与其他花鼓戏艺术形态的比较鉴别》① 中通过将其他类别的花鼓戏在艺术构成、音乐形态等多方面与包山花鼓戏进行比较分析,得出两者之间的相同处和不同处,为探索研究花鼓声腔戏曲剧种的艺术提供有价值的理论依据。对包山花鼓戏艺术构成方面的研究主要从历史形成、代表剧目等方面与其他花鼓戏进行比较,对音乐形态方面的研究主要对比其他花鼓戏,分析它们在于音乐根源、音乐体制方面的不同。

包山花鼓戏《补缸》剧照(二)

杨龙英在《传统戏剧的精品打造和品牌建设:以包山花鼓戏〈福妈嫁囡〉创作为例》② 中以地方民间艺术包山花鼓戏新剧《福妈嫁囡》的创作实践为例,主要从文化功能、舞台艺术元素、乡土语言和音乐、舞蹈元素的传承与创新出发,探索传统民间艺术在当代的传承和创新。对区域特色的文化品牌建设是优秀文艺精品创作的大前提,这一观点给予了肯定,并就传统的民间艺术保护措施给出了一些建议和意见。罗涛

① 章蔓丽. 包山花鼓戏与其他花鼓戏艺术形态的比较鉴别[J]. 艺术教育,2014(06):52-53.
② 杨龙英. 传统戏剧的精品打造和品牌建设:以包山花鼓戏《福妈嫁囡》创作为例[J]. 大众文艺,2013(09):165.

在《论包山花鼓音乐的衍变形式与民间音乐传承途径的思维创新》① 中以包山花鼓音乐形式衍变为例,具体分析了包山花鼓戏艺术形式衍变的历程,即其从传唱到有动作表演的演唱,再到民间风俗活动中的采茶灯、花灯等类型的走唱形式的衍变历程,旨在突出思维创新在民间音乐的传承中的重要性与必要性,对传承和保护优秀民间音乐有着积极的指导意义。叶敏在《云和包山花鼓戏将首次进京演出》② 中报道了云和包山花鼓戏作为丽水市的唯一参赛节目参加全国第十五届群星奖(三年一届)复赛和"全国城乡基层群众小戏展演"的信息,指出包山花鼓戏在唱词内容、曲调上的创新以及畲族元素的融入,使其能够获得首次进京的机会。

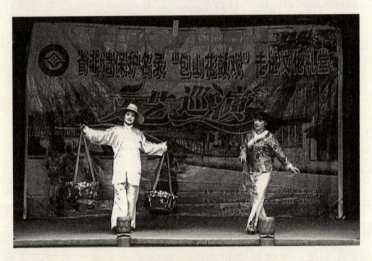

包山花鼓戏《卖花线》剧照(一)

陈江涛在《"非物质文化遗产"的传承和发展:浅析浙江省云和县包山花鼓戏的传承和发展》③ 中谈道:"民间艺术是原生态的艺术形式,集中表现了民族文化的精髓,是一切艺术之母",这是世界民间艺术专

① 罗涛. 论包山花鼓音乐的衍变形式与民间音乐传承途径的思维创新[J]. 中国音乐,2012(04):148-150.
② 叶敏. 云和包山花鼓戏将首次进京演出[N]. 丽水日报,2010-01-16(001).
③ 陈江涛. "非物质文化遗产"的传承和发展:浅析浙江省云和县包山花鼓戏的传承和发展[J]. 安徽文学(下半月),2008(06):362.

家公认的观点，民间艺术若要闪烁熠熠光彩，就要依靠不断的传承。从安徽凤阳传入的花鼓戏经过包山人民的智慧加工，形成了具有包山特色的花鼓戏。前几年包山花鼓戏由于多种因素的制约而濒临失传，但如今云和群众又为其注入了新的艺术智慧，使包山花鼓戏再次在人们视野中散发出耀眼的光芒。《云和抢救民间文化瑰宝"包山花鼓戏"》[1] 提到云和地区为抢救包山花鼓戏所做的工作，包括组织花鼓班进行巡回演出等。郭敏在《基于田野调查的云和包山花鼓戏传承发展研究》[2] 中提出安徽的凤阳花鼓戏是包山花鼓戏的源头，包山花鼓戏在传承中结合了云和当地的小调、民歌等民间音乐而有所发展，但由于受现代文化强烈冲击及传承人断代等因素的影响，正濒临消亡，亟待保护和拯救。必须在政府的扶持下传承和创新，才能让包山花鼓戏在新时代的舞台上继续发展。

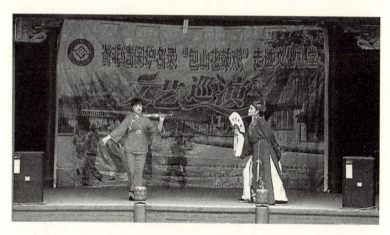

包山花鼓戏《凤阳看相》剧照

除此之外，顾希佳主编的《中国节日志·春节·浙江卷》[3]、杨建

[1] 练云伟，张晓梅，张伟俊. 云和抢救民间文化瑰宝"包山花鼓戏" [N]. 丽水日报，2005-01-19.

[2] 郭敏. 基于田野调查的云和包山花鼓戏传承发展研究 [J]. 丽水学院学报，2017 (03): 76-80.

[3] 顾希佳. 中国节日志·春节·浙江卷（上）[M]. 北京：光明日报出版社，2014.

新主编的《浙江文化地图：第四册（钱塘风物·浙江民间文化）》[①] 和丽水市《丽水年鉴（2007）》[②] 中有包山花鼓戏的相关介绍。

 目前，通过文化部门近年来的挖掘保护，包山花鼓戏这一传统曲艺形式得到初步的挖掘和保护。2009 年，包山花鼓戏被列入第三批浙江省"非遗"保护名录。包山村建立了包山花鼓戏传承基地，公布、培养了一批传承人。同时，包山村依托云和县城西小学开展校园教学传承实践已有 3 年。但鉴于对包山花鼓戏的研究缺乏理论支撑，包山花鼓戏的起源时间、流传路径以及在发展中的衍变等众多问题都需要继续深入研究和挖掘。随着时代的发展，经济全球化与城市化的步伐加快，外来音乐和文化的流入等多方面的原因导致包山花鼓戏的生存土壤不断恶化，其传播的范围也在以较快的速度不断萎缩。包山花鼓戏的衰落，与其缺乏专业研究及相关部门不够重视也有关系。

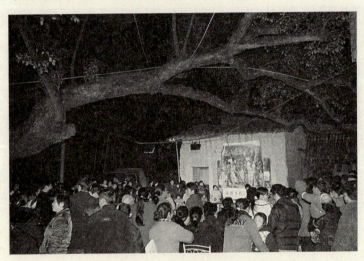

观看包山花鼓戏的观众

[①] 杨建新. 浙江文化地图：第四册（钱塘风物·浙江民间文化）[M]. 杭州：浙江摄影出版社，2011.
[②] 丽水市地方志编纂委员会. 丽水年鉴（2007）[M]. 北京：方志出版社，2007.

第二章 包山花鼓戏生成环境与历史变迁

"任何一种文化都是在特定的时间和空间中形成和发展的,不同的时间和空间,人们的自然条件不同,物质生产方式、生活方式和社会组织结构亦不同,因而产生了各具特色的文化,其体现的精神,表现的特点和发展的态势各不相同。"① 包山花鼓戏是在云和县云坛乡包山村一带本土民间艺术"采茶灯""马灯戏"的基础上,吸纳安徽凤阳花鼓戏的艺术元素,并融合民间吹打等艺术形式创新而形成的民间艺术形式。

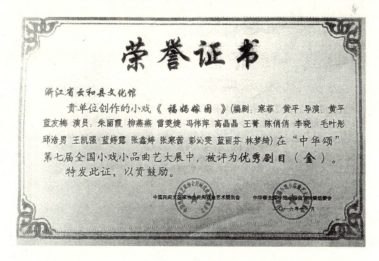

《福妈嫁囡》获奖证书(一)(云和县"非遗"中心供稿)

① 夏日云,张二勋. 文化地理学 [M]. 北京:北京出版社,1991:67.

第一节　花鼓戏声腔剧种的历史构成

花鼓戏，这具有悠久历史传统的声腔剧种，数百年来经过艺人们的艺术锤炼和加工提升，在艺术的历史构成及其表演形态上都有着各自的规律和特征。而且，各地的花鼓戏，虽然所应用的地方方言和格律有所区别，腔调的特点有些差异①，但在艺术风格方面仍然存在着一定的共性。本书通过对全国部分花鼓戏声腔剧种的历史构成进行探索、分析、研究，了解它们发展历程中的共同点及差异。

分析、研究全国部分花鼓戏声腔剧种的历史构成状况，需从花鼓戏的艺术形成和衍变发展过程说起。梳理它们发展演进的脉络，才能发现它们艺术的历史根底。

一、湖南花鼓戏

湖南花鼓戏是在我国湖南省形成的一大地方特色声腔剧种。它起始于清初，在清乾隆至嘉庆年间逐渐衍变发展成为地方花鼓声腔剧种。该花鼓声腔剧种演化历程经过民歌、小调、山歌等当地民间小曲的演唱，再通过一旦一丑的说唱表演形式，逐渐形成了具有戏曲唱腔基本特征的曲调。湖南花鼓声腔剧种走过了漫长的艺术发展过程，到清代咸丰至同治年间才出现四个角色登台表演的情况，光绪年间开始出现多个角色同台演出的情况。剧目的内容也从似乎是曲艺说唱表演的"小戏"逐渐发展成多场次、多情节并有传说故事的戏剧性的大型剧目。

① 傅雪漪. 戏曲传统声乐艺术 [M]. 北京：人民音乐出版社出版，1985：1.

现代花鼓戏《老表轶事》剧照（湖南省花鼓戏剧院供稿）

二、八岔花鼓戏

八岔花鼓戏声腔剧种在我国陕西省的商南、洛南、镇安、山阳、丹凤、商县、柞水、平利等地广泛分布。关于该剧种的历史渊源大体有两种说法：1. 它是从八岔地方的民间音乐发展起步的，主要以当地的民歌、山歌为基调的曲调；2. 它是在湖北、河南等地的花鼓戏班进入当地演出后，当地戏班从外地戏班学得戏曲声腔表演的基本规律和艺术表现形式，在当地演唱艺术的基础上逐步完善而形成的地方花鼓声腔剧种。从唱腔曲调高阔、激荡的西北民歌风格特征来看，八岔花鼓戏的历史构成与当地的民间艺术息息相关。

三、天沔花鼓戏

天沔花鼓戏声腔剧种主要流行于我国湖北省的荆州、天门、沔阳等市县区域，是湖北省具有一定影响力的地方戏曲声腔剧种。天沔花鼓戏沿袭了当地民间音乐和民间歌舞衍化、成长的轨迹，从民间歌曲的演唱，到带有风俗色彩的三棒鼓、采莲船和踩高跷的表演唱，再发展演化为地方戏曲声腔，戏曲艺术的历史构成充满了浓郁的乡土气息，与广大人民群众的生产生活、文化娱乐及民俗特性相映相辉，从而被民众所喜

爱。天沔花鼓戏最初形成于清中叶，初期艺人常以说唱的形式登门表演，后由四五个民间艺人组成小型的戏曲表演班社，在乡间的土台或草棚下进行演出①。该剧种的艺术发展吸收融合了湖北等省的高腔、汉剧、越调的表现方法，使它的表现艺术更为丰富多彩。由于该剧种艺术风格与民众的思想观念和娱乐趣味相契合，历史上曾出现很多的地方班社相互比赛和切磋学习的局面。

四、凤阳花鼓戏

凤阳花鼓戏声腔剧种广泛分布于我国安徽省的凤阳、嘉山、怀远、灵璧、五河、涡阳、固镇等区域，为安徽省的主要地方戏曲声腔剧种之一。凤阳花鼓戏的历史渊源可以追溯到明代，当地民众以演唱民间曲调，包括演唱高地的民歌或将民间小调配上词进行演唱表演。此后从演唱的表现形式衍化为带有歌舞的艺术表演形式，传统节目的表演常在屋棚、殿庙、寺院或田间进行，是一种民众广泛参与的文化娱乐现象。当外地的戏曲声腔剧种流入后，民间的演唱艺人和歌舞艺人从戏曲声腔的

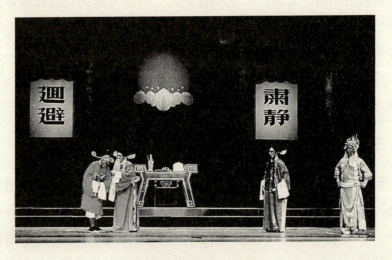

天沔花鼓戏《贬官记》剧照

① 中国曲艺家协会研究会. 曲艺特征论 [M]. 北京：中国曲艺出版社，1989：11.

本质特征和表演方法方面汲取艺术素养后，歌曲演唱和歌舞表演逐渐衍化为戏曲艺术，民间艺人从长期积累的诸多民间艺术演唱的曲调中精心挑选出许多优美动听的曲调和小曲，组合成唱腔曲牌和文场曲牌，并从民间的锣鼓乐曲中选择了武场曲牌，最终构筑起完整的、程式化的凤阳花鼓戏。该剧种在清末民初时曾一度盛行，中华人民共和国成立后在艺术上获得较大发展。

五、平湖花鼓戏

平湖花鼓戏声腔剧种流行于我国浙江省的湖州市、嘉兴市和上海市的松江区等区域，演出主要集中在浙江省湖州市的平湖城。平湖花鼓戏产生于18世纪后期，形成初期的艺术表现形式仅为说唱形态，在村舍、勾栏、茶肆及田陌间表演。演唱内容大多为说古道今、唱种论地，表现形式极为灵活。因为大多是艺人的口头表演，所以灵活而生动，很贴近观众的思想感情和艺术情趣。其艺术形式从一个人说唱发展到两个人或两人以上同台说唱，直接地反映着观赏者的艺术趣味变化趋势。清朝乾隆年间，社会经济的繁荣和政治的稳定为民间艺术的繁盛奠定了物质和精神的基础，以说唱为主要表现形式的民间艺术已经不能完全地满足民众的文化需求。民间艺人于是在说唱艺术的基调上，借鉴了泗水的里巷歌谣，并从浙江的戏曲声腔剧种中吸收了新鲜血液和艺术技巧，经艺人们的艺术实践和改革创新，终于形成具有地方影响力的平湖花鼓戏。清末民初，平湖花鼓戏的演出范围从当地延伸到嘉兴市和上海市。

六、黄孝花鼓戏

黄孝花鼓戏声腔剧种主要流行于我国湖北省的孝感市和黄陂区等地，是现楚剧的旧称，亦称西路花鼓戏，是湖北省具有代表性的地方声腔剧种之一。黄孝花鼓戏最初形成于清嘉庆年间，道光年间已具有一定的规模和影响力。黄孝花鼓戏是在"鄂东流行的'哦呵腔'的基础上，融合了黄陂、孝感一带的山歌、道情、竹马、高跷及民间说唱等逐渐形

成的。最初只在农历正月玩灯时演出,时称'灯班',为纯粹的业余活动。后来,有了半职业和职业的班社,称为'乡班''灯班'"①。"自清代光绪二十六年起,'乡班'开始进入沙口、水口两镇的茶园演出。两年后,又进入汉口'德租界'的'清正茶园'表演,这是黄孝花鼓戏首次进入城市。……1922 年,该花鼓戏被租界当局禁演,第二年才稍稍缓解。"② 之后,黄孝花鼓戏迅速发展,并吸收了京剧和汉剧的艺术表现手段和程式化的艺术特征,从角色分工到道具舞台装置,从唱腔曲调到文武场曲调都实现了艺术上的飞跃。民国十五年(1926 年),该花鼓戏声腔剧种定名为楚剧。

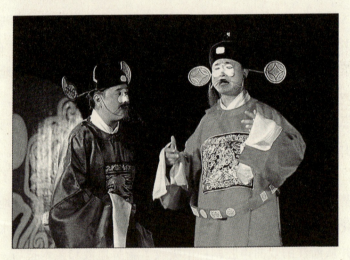

楚剧《绣鞋案》剧照

七、豫南花鼓戏

豫南花鼓戏声腔剧种主要流行于我国河南省的光山等地,是河南省的地方戏曲声腔剧种之一。豫南花鼓戏又称光山花鼓戏,是由该剧种的发源地而得名的。豫南花鼓戏始于民间歌曲演唱,以后加入歌舞表演,博采了黄梅戏、楚剧、汉剧、曲剧的艺术表现风格,逐渐衍化为地方声

① 张博. 戏曲经典大全 [M]. 吉林:延边人民出版社,2011:128.
② 张博. 戏曲经典大全 [M]. 吉林:延边人民出版社,2011:128.

腔剧种。该花鼓戏的艺术雏形是人们生产劳动时哼唱的民歌，因在生产劳动时广为传唱而很快地流行开来，并从演唱民歌的口头表现发展为歌唱加舞蹈动作的表演。从清中叶开始，当地民间演唱和歌舞表演艺人整理出人们喜爱的曲子，从外来的戏曲班社撷取了戏曲艺术的表现形式和方法，经历了从地方戏曲声腔起步、形成、衍化到发展的过程，并逐渐形成具有本土特色的花鼓戏。

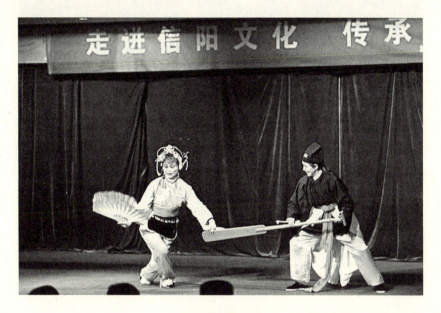

豫南花鼓戏剧照

从湖南花鼓戏、八岔花鼓戏、天沔花鼓戏、凤阳花鼓戏、平湖花鼓戏、黄孝花鼓戏、豫南花鼓戏七个品种的花鼓戏声腔剧种的比较、分析中可以看出，它们虽然分布于湖南、陕西、湖北、安徽、浙江、河南等不同的省份，但其历史构成却大同小异。花鼓戏大多从民歌演唱的基调上发展起步，衍变的轨迹几乎与民间歌舞相似，以后又从戏曲艺术中学习了套路，才成为地方戏曲声腔剧种。发展道路方面的不同，则主要表现在某些花鼓戏经历了说唱艺术的发展阶段，即从演唱到歌舞，又从说唱到戏曲，例如，包山花鼓戏的形成就经历了民间表演艺术产生、衍化、发展的各种过程。

包山花鼓戏演出场景

第二节 包山花鼓戏的自然人文背景

一、自然环境

云和包山花鼓戏,流传于云和县元和街道(原云坛乡)包山村。包山村位于云和县境内东南一隅,位于丽水(现莲都区,原包山乡曾有若干村庄于20世纪60年代属于丽水县)、景宁、青田(青田与包山邻接的几个村庄后来划归景宁)交界的高山凹地,明清时期属七都(位于浮云乡),时称"苞山"。民国初年(1912年)设苞山乡为乡驻地,后并入和平乡;民国二十八年(1939年)为建国乡驻地,直至中华人民共和国成立。

云和县云坛乡包山村,位于云和县城东部,海拔700米,面积约6.7平方千米。包山村因地处偏远高山,相对闭塞。原所在乡(原云坛

乡）有仙姑岩、仙姑岩瀑布、沈村松树等自然景观。

原云坛乡

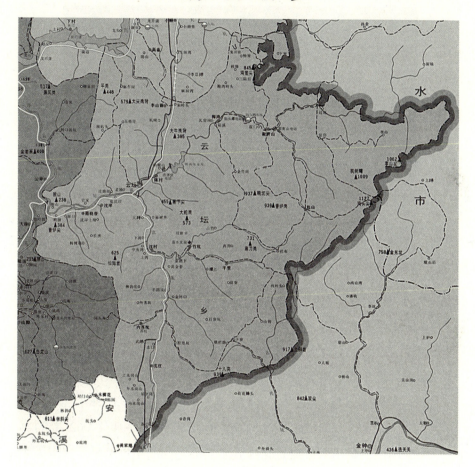

原云坛乡地理位置图

二、人文背景

包山村有140户人家，700余人口，山清水秀，民风淳朴。主要农作物有稻谷、薯类、包山雪梨、茶叶、黑木耳、袋料香菇等，人均收入1480元左右。其中包山雪梨大面积栽种已有百余年历史，因其皮薄肉细、汁多味甘而被列为云和雪梨中的上品。

包山村虽小，但村域群山环抱、重峦叠翠、风景秀丽、四季如春，

独一无二的自然和人文条件，使得花鼓音乐在此得以传承与发展，享誉浙南山区。

包山村村界

从历史沿革和自然地理环境可知，包山村是大山中一个有相当规模的大村庄。

包山村面积6.7平方千米，海拔700米，周边2千米内有4座海拔千米左右的峻峭山峰：香炉岗（939米）、鸭坑尖（937米）、鸡头尖（1 127米）、高尖（1 009米），向东1千米还有一座1 062米的高峰——李山门。包山村就掩藏在这五座高峰之间的山坳坳里，周围人烟稀少，也没有稍大的村子。包山村还是五座高峰之间唯一的行政村。"苞山"是个富有诗情画意的村名。"苞山"一词的本义就是"山峰攒聚"的意思，《诗经·大雅》中有诗句："如山之苞，如川之流。"可见，"苞山"的村名也应是从"五峰环拥"而来。如把五座高峰比作是五片又长又大的绿色花瓣，那么包山村正是五片花瓣簇拥的大花蕊。更令人惊叹的是，绕村庄四周，还有五座小山丘。包山村的先民们把它们分别称为"紫岙蕊、岙丘蕊、祠堂蕊、大王殿蕊、蕊背"。这样一来，五座高峰五片花瓣，五座山丘五个（雄）花蕊，中央的包山村恰恰是

五片花瓣簇拥、五个雄蕊环绕的一个大（雌）花蕊。包山村民的先辈为村庄取名"苞山"可谓意妙情深。

包山村寨

清朝乾隆年间包山村有张姓兄弟张浚、张涛二人，和后来道光年间的张之骏先后为拔贡和恩贡。当地人民崇文，一旦有了相对宽裕的经济条件，自然而然地便产生了文化娱乐需求。例如，在清末民初，这里从松阳、碧湖传入了两个木偶戏班，其中从碧湖传入的沈庄（包山）班，后来成为云和仅存的木偶剧团。此木偶班由3人组成。为首的是沈庄人，因此有人称该班为沈庄班，但其前后台主要艺术骨干张汉章为包山人，同时该班的主要活动基地也在包山（包山村比沈庄交通方便一些，村庄大一些，人口多一些），所以更有人称该班为包山班。包山木偶班在包山有很大的影响。大家知道包公在中国民间是正义的化身，有着崇高的威望，近代以来，越来越多的人把包公作为全能保护神。包山木偶班常演"包公戏"，渐渐在包山村形成一种民间迎包公避邪的习俗。老艺人张汉章就是从木偶班跳槽到包山花鼓班里的。

包山村村部包山花鼓戏宣传墙

由于包山经济比较富裕，尤其是村里大户人家逢年过节、红白喜事都会热闹一番，因此，早在明代，包山就有了采茶灯、马灯之类的群众文娱表演。后来，包山村还组建了自己的乐队，有打击、管弦等乐器，并出现了"金华班""温州班"两个松散的民间剧团，一个唱婺剧，一个唱温州乱弹。这正是包山这个相对封闭的山坳坳里能诞生、传承花鼓戏的一个重要原因。民以食为天，饱食思乐，包山村有了0.93平方千米农田打底，苞山人就有了心思组乐队、建剧团、跳茶灯、演马灯、演木偶戏……包山村村民热爱民间文化艺术还反映在他们的生产习俗上。我国山区农村有击打实木段或有节竹筒做的"梆"驱赶野猪的习俗，而在包山，村民们大概有"音乐细胞"，把制"梆"材料改成掏空的棕榈木段或打通竹节的竹筒，不但使"梆"的音色改变，还能使声音传得更远，达到更好的效果。包山村地势偏僻，交通闭塞，却能有丰富多彩的民间艺术活动代代相传。浙南的景宁、龙泉、青田、文成、泰顺等县，以及云和县内的梅源南山、下

垟、朱源、赤石南洞和大源都曾有过花鼓班，唯独包山花鼓戏发展流传下来。原云和文化馆馆长徐灯明先生与包山花鼓戏结缘几十年，曾于20世纪80年代多次带领专业人员深入包山村，认真、全面地开展调查，为包山花鼓戏研究开了先河。他解释说："包山村的经济条件比较宽裕，这是包山花鼓戏发展传承的重要条件，包山村大，有了大户人家的经济基础，除了花鼓戏外还闹'十番'。"

包山花鼓戏是在自己的土壤里汲取养分，又充分吸收了外来的补充养料而滋长起来的烂漫山花，因此具有自己独特的色彩。包山花鼓戏在借鉴凤阳花鼓戏时做了与其他地方花鼓戏不同的改革——在花鼓公、花鼓婆两个角色之外，又增加了一个"花花公子"的角色。这样就更加突出了花鼓艺人受官府豪门凌辱欺压的悲惨境遇，不但增加了舞台表演的内容，也使舞台调度更加丰富多彩。再如包山花鼓班有自己独特的班规行俗。包山花鼓班现任灯首（班主）徐锦山先生告诉笔者，他祖父徐子义（早年灯首，演旦角）就曾告诫他：包山花鼓戏在演出时，花灯的数量一定要"凑单不凑双"。而其他地方的花鼓班都是凑双不凑单（"马灯"也是凑双的，上述《昭君和番》舞蹈用24只花灯），有10只、12只不等的。他爷爷还告诫他，包山花鼓班每次连续演出的年数也一定要"演单不演双"，即连续演出3年或5年单数年数停演一年，而不能连续演出2年或4年等双数年数后停演一年。包山花鼓班的"凑单不凑双"确有其独特性，因我国民间习俗中视"双"为吉利数，一般都是凑双不凑单。不过，徐锦山告诉笔者，这些旧班俗行规近些年为了适应社会发展的需要，也有所改变，不那么严格了。

包山花鼓戏另一个特色是"打花鼓里有戏，戏里有打花鼓"。包山花鼓戏在表演"打花鼓"节目时会插进一段折子戏或戏剧唱腔，在演出其他小戏时，中间会"来一段打花鼓"。这种"打花鼓"与"小戏"相融合的形式是它有别于其他花鼓戏的特征之一。

作者于包山村文化礼堂采访包山花鼓戏传承人

包山花鼓戏每年春节正月初二起灯，出村演出至正月二十回村烧灯，结束该年的演出活动。戏班在每次出村演出之前，要先到自己村的村庙里祭拜诸神：大王庙（大禹庙）、五谷神庙、白鹤神庙、夫人庙（陈十四娘娘庙）、五仙灵官庙一一拜过，才能出村演出。而每到一村演出，也要先到该村的村庙里拜祭。拜祭时要走几个阵，唱几段调，在拜了该村的村神后，方可入村演出。

第三节　包山花鼓戏的历史脉络

包山花鼓戏历史悠久，以云和县云坛乡包山村为发源地，相对闭塞的地理环境和独特的民俗民风，孕育并完好地保存了这一优秀的民间艺术，使其发展成为在周边市县都有着极为广泛的群众基础和影响力的地方戏。今天的包山花鼓戏是一种集曲艺、舞蹈、民俗活动、戏曲、音乐

为一体的综合戏曲艺术表演形式。它经历了漫长的发展与演变过程。

一、渊源追索

戏曲艺术是中华民族优秀传统艺术的瑰宝，是中华文明的一个重要组成部分。戏曲艺术源远流长、内涵丰富，它生动而形象地反映着我国社会形态的演进过程，以及各个不同时期文化、社会风貌与经济政治之间的联系。据《丽水地区戏曲志》记载，包山村花鼓戏历史悠久，从明代开始，代代相传，至今已流传了600多年。

包山花鼓戏发源地——包山村

包山花鼓戏与包山花鼓音乐有着密不可分的联系，谈其历史渊源，还须从包山花鼓音乐说起。文献史料《丽水地区曲艺志》中记载"花鼓"一词是在明代由安徽传入的。时年76岁的花鼓传统艺人彭世饶在20世纪80年代口述：明朝初期，安徽凤阳县一带闹灾荒，民众食不果腹。有一对夫妇便背井离乡，过上了四处漂泊的日子。他们从安徽经过江苏后到浙江，几经周转，最终来到景宁。这对夫妇平日以卖唱为生，所唱即安徽的凤阳花鼓戏。自此，花鼓戏传入景宁，随后逐渐扩展到莲都、云和、龙泉、松阳、遂昌、青田、庆元等县市（区）。

包山花鼓戏特色村牌匾

二、发展轨迹

包山花鼓戏产生于浙江省丽水市云和县包山村。这里山水秀丽、得天独厚、人杰地灵，文化艺术积淀丰厚。天然的地理环境条件，造就了一方的物质条件和文化习俗。这里的人们喜爱唱民歌，喜爱跳花鼓灯舞，喜爱花鼓调说唱艺术，更喜欢老祖宗传下来的包山花鼓戏。人们在山野河边劳作会唱上几首民歌，在屋前棚下休憩时会为舒展心绪而演唱几段花鼓调，在节庆之日跳花鼓灯舞，在农闲时排练演出包山花鼓戏。它反映了当地人民的生产生活、思想观念以及社会风貌，蕴藏着非常丰富的历史文化信息，是研究云和县历史文化和现实社会文化的重要史料来源。

包山花鼓戏这一地方戏曲声腔剧种，在民间已经走过了漫长的艺术历程。初始于明代，从民间曲调的演唱演奏，转化为歌舞表演，又与说唱艺术结下了不解之缘，还从安徽花鼓表演汲取营养，在不断的努力、磨砺、改革、提升中，终于形成具有山乡地方特色的戏曲艺术。

包山花鼓班建班以来，一直沿用男旦，直到中华人民共和国成立后才有女旦，除演出传统剧目外，还先后加演婺剧和越剧小戏中的剧目（现存民国元年、三年的手抄本花鼓小戏两出、花鼓杂式和婺剧小戏两出）。包山花鼓戏的传承一般靠艺人口传身授。几位传承人中，张汉章

重在戏路，通晓剧目；赵洪进重在演奏，熟知多种曲牌、曲调。至今有很多的曲牌、曲调艺人们只会演奏和演唱，却不知其名。在600余年的发展和演变过程中，包山花鼓戏经历了"民间歌舞—对子花鼓—折子戏"这样一个完整的、从简到繁的过程，最具特色和代表性的是折子戏。旧时花鼓戏巡村表演前，白天先到各家各户放下灯贴，晚上则挨家挨户上门演出。一些富裕的人家会准备多个不同规格的红包分别放在中堂的香案或者炉台等不同地方。如果主家准备了10个红包，戏班每演完一个节目拿一个红包，如果戏班没有这么多的剧目可以演出，红包自然也就拿不完了。这一风俗促使戏班在传承传统剧目的同时不断推出新的剧目。后期创作的《牡丹对课》《小尼姑下山》等剧目，正是吸收了流行于浙江部分地区的婺剧元素，并在这些经典剧目上加以改编，丰富完善了包山花鼓戏。可以说包山花鼓戏的每一个剧目都是在历代艺人的长期演出实践中走向成熟的。

中华人民共和国成立前，花鼓戏被看作"乞丐戏"，艺人备受歧视，艺术受到摧残。中华人民共和国成立后，花鼓班顿添生气，除演出传统剧目外，还积极配合党在各个时期的任务创新剧目，开展宣传演出。周边各村都请包山村的花鼓艺人到其村指导排演，花鼓戏在民间有很大的影响力。"文革"期间，花鼓戏因被斥为"四旧"而停演，改革开放后演出才逐渐恢复。20世纪80年代，包山村俱乐部重组花鼓班，每年春节坚持演出，除本乡外，还到局村、小顺、沙溪、云和县城等地以及丽水的大港头和景宁的江星、渤海一带演出，深受群众欢迎，并取得了较好的经济效益。2005年，"云和县云坛乡包山村徐锦山等18名外出务工的村民相约返乡，挖掘整理出一种具有400多年历史的民间戏曲——包山花鼓戏，无偿献给当地文化部门，云和县文化部门已将此列为非物质文化遗产并进行保护"①。

① 柳绍斌. 包山18名村民返乡整理包山花鼓 [N]. 丽水日报, 2006-05-22.

包山车站

在当地政府的重视下,包山村重组演出队伍。民间传统艺人和文化工作者相互配合,对包山花鼓戏的传统剧目进行了挖掘、整理与创新。由老艺人指导,在保持包山花鼓戏原汁原味的基础上,剧组收集、整理、改编了包山花鼓戏,使包山花鼓戏在休演近十年后重新与观众见面。剧组共演出了《大花鼓》《卖花线》《补缸》等10余个传统节目,受到广泛好评。

2006年,云和县文化部门牵头成立了云和县包山村花鼓戏传承基地,设立包山花鼓戏传承专项资金,并建立了花鼓戏老、中、少传承梯队,积极将这一极具云和地方特色的民间表演艺术发扬光大。2008年,由蓝友梅编导的《十二月花》受邀参加文艺演出。同年,由寒菲、

《福妈嫁囡》获奖证书(二)
(云和县"非遗"中心供稿)

黄平编剧，蓝友梅、黄平导演，陈江涛、潘介文作曲，朱丽霞、邱雅芬、柳燕燕、黄芳等为主要演员的包山花鼓小戏《福妈嫁囡》受邀参加省文艺汇演，获编剧、演出、导演、作曲等诸多奖项。剧组还曾到上海等地演出。

第三章 包山花鼓戏剧目与音乐特征

花鼓戏作为戏曲声腔或地方剧种的戏曲艺术形态,在全国范围内分布较广。值得注意的是,尽管各地的花鼓戏艺术名称相同,但其艺术形态实际上各不相同,艺术风格也存在一定的差异。包山花鼓音乐流行于浙江云和县等地,因起源于云和县包山村而得名。包山花鼓戏是在云和马灯和采茶灯这两种艺术形式基础上,融合安徽凤阳花鼓戏的艺术特色,汲取民间吹打等艺术形式而形成的一种综合民间曲艺品种。包山花鼓戏作为当地具有特色且为广大人民群众所喜爱的艺术形式,以其剧目之多,演唱方式之传统延续发展至今。其久远的民间歌舞历史和多元的文化特征具有较高的艺术和学术研究价值。

第一节 包山花鼓戏的剧目特征

一、剧目概况

安徽凤阳花鼓戏属于花鼓戏中的经典,包山花鼓戏也是由它演变而来的。它的发展经过了包山人民的改编创新,吸收了民间音乐和其他民间艺术的精华,通过传统艺人们对不同门类的民间花鼓艺术形式的推敲、分析与创新,自成一体,是一种介于民间歌舞、曲艺和小戏之间的

综合曲艺表演形式。在角色塑造方面，包山花鼓戏的人物除沿袭凤阳花鼓戏的角色外，还增添了别的角色，以丰富花鼓戏的人物关系和剧情变化；在对白和唱腔方面，包山花鼓戏将具有鲜明地方特色的本土方言融入唱词中，增强了剧目的可听性。包山花鼓戏的独特之处在于其融合了民间曲艺、舞蹈、音乐等多种民间艺术表现手法，将传统表演艺术风格与当下流行的艺术形式融为一体，在保留其原有韵味的基础上为包山花鼓戏注入了时代内涵。

包山花鼓戏的剧目非常丰富，常见的有《走广东》《凤阳看相》《卖花线》《卖草囤》《打莲湘》《卖茶》《闹湖船（十八摸）》《卖小布》《打海棠》《打纱窗》《对花》《劝婆婆》《大花鼓》《补缸》《十月怀胎》《穿阵》《偷鸡》《望花（十二月花名）》等传统剧目，后期还加入了《牡丹对课》《貂蝉拜月》《断桥》《刘秀抢饭》《金朝算命》《徐庶回营》《祭塔》《哪吒》等小戏。

包山花鼓戏传统剧本（摄于传承人张再堂家）

二、剧目内容

传统民间艺术所包含的文化功能是丰富且具有原生性的。花鼓戏最初具有祭神娱人的双重功能，发展到今天以娱乐群众为主，其功能也随着时代发展而不断变化。包山花鼓戏最突出的功能要属道德教化，它推崇人伦道义、敬老爱幼、家族和谐等基本社会道德规范。剧目《大花

鼓》中的大相公和花鼓囡两个角色，说唱结合，增强了戏剧的张力，对白和唱腔还将包山本土方言融入台词中，使戏剧语汇更加丰富，增添了戏剧的趣味性。

《闹湖船》讲述了一名男子为博得妙龄少女的好感就夸其长得如何如何漂亮，而少女与男子斗智斗嘴的故事。

包山花鼓戏《闹湖船》剧照（云和县"非遗"中心供稿）

《卖花线》讲述了一个挑着花线走南闯北的小货郎，在经商途中遇见一位绣花的姑娘，在你来我往的调侃对话中，慢慢产生情愫，终成眷属的爱情故事。

包山花鼓戏《卖花线》剧照（二）

《打莲湘》是包山花鼓戏的传统剧目，莲湘的制作原料是一米长的细竹筒，每节部分镂空，两端各雕出三个圆孔，每一孔中各串数个铜钱，涂以彩漆，两端饰花穗彩绸，嵌以铁钱。演唱形式上，打莲湘由一人手拍竹板演唱，三四人手摇莲湘和之。莲湘亦称"竹签""花棍"，可由数十人甚至上百人共同演出。表演时，男女青年各持莲湘从头打到脚，从前打到后，边打边唱，人数不拘，亦可男女双人对打，形成舞、打、跳、跃的连续动作。行进时，可打出前进、停留、下蹲等多种步法。唱词多来源于民间唱本，也可现场即兴编唱。

包山花鼓戏《打莲湘》剧照（二）

《穿阵》是包山花鼓戏中的一个歌舞剧目，是一种灯舞。表演人数8人或12人，其中两位举灯头，其余人端花灯。舞蹈由灯头领头指挥，众花灯女随后跟着摆阵。《穿阵》可分12个回合，由"圆场""烧香阵""开门阵""内盘龙""外盘龙""走三方""走福字""簸箕阵""八角阵""拜年阵"等组成。《穿阵》是包山花鼓中的一个贺年舞蹈，每到一个演出点，灯队就会先演《穿阵》，等观众们围成圈子后才开始各种其他剧目的演出。

《十二月花》是以说唱配以舞蹈描述一年四季不同时期绽放的12种鲜花的剧目，唱词通俗而富有哲理，既是戏曲又是歌舞。

而花鼓新戏《福妈嫁囡》则在结合新农村建设的时代背景下，突出了树立社会主义荣辱观，营造家庭和睦、邻里和谐、社会安定的氛围的价值观，表明花鼓戏具有教育、娱乐以及凝聚人心的功能。《福妈嫁囡》是新时期新农村文化建设的产物，它的创新实践表明充分挖掘民间文化资源、聚焦现实题材、凸显作品文化内涵的重要性。

包山花鼓戏《福妈嫁囡》剧照（二）

包山花鼓戏的剧本大多取材于现实生活，却又高于生活。表现了劳动人民生活、劳作的方方面面。花鼓戏剧本在戏剧冲突的制造上重细节而轻情节，其艺术魅力的获得主要是依靠制造具有喜剧效果的情境。这种情境主要通过音乐、语言以及动作三种方式进行渲染。在人物塑造上，包山花鼓戏通过就事论人、集中刻画的方式，表现人物的个性特点，创造了不少个性化的人物形象。在语言风格上，花鼓戏传统剧本给人以简洁、生动的观感，具有浓厚的生活气息。花鼓戏绝大多数是喜剧作品，在长期的历史发展过程中，花鼓戏在人物形象塑造、题材选择以及戏剧冲突的制造上形成了自己的特点。从文化艺术价值的角度来看，花鼓戏突破了中国传统文艺思想教化和言情这两个传统命题，将"娱乐"融入其中，使得言情、教化、娱乐三者在花鼓戏中融合共生，丰富了我国传统文艺观的内涵。

第二节 包山花鼓戏音乐特征

由于戏剧情节和思想感情表达的需要,花鼓戏的曲调也在原基础上发展成能表现各种不同情感以及节奏、适用于男女声演唱的曲牌。从音乐发展的角度来看,花鼓戏的传统艺人们根据需要,运用同一曲调可以有多种变体的规律,创作了各式各样的曲调,并且总结出了一套曲调发展的手法。为了便于理解,他们运用一些较为形象的词语来概括这些手法,例如,"翻上去""改尾巴""变手法""把板眼扯烂或挤拢""落下来""换骨头"等,若用专业术语进行解读就是通过改变调式、变调、转调、节奏扩展、音程移位或者压缩等手法来丰富花鼓戏的曲调。包山花鼓戏所用曲牌主要有《三句落》《闹长沙》《闷工过场》《柳条金断》《小过场》《过街溜》《一字清》《大过场》《大字过场》《上轿哭》《满门贤》《落山虎》《望乡台》《柳条金》等。此外,它还吸收了其他民间音乐和剧种的优点,为后代留下了宝贵的财富。

一、声腔音乐演变轨迹

(一) 声腔渊源概述

我国虽有几百个戏曲剧种,但就音乐的主体唱腔而言,并不是也有几百个"家族",而是按不同的音乐特征划分为若干"族群",即戏曲的声腔系统。

在明代曾有弋阳腔、昆山腔、海盐腔、余姚腔等四种声腔,但那并不是四个声腔系统,而是"南曲"中的昆曲与高腔两个声腔系统中的声腔。随后又有南昆、北弋、东柳、西梆之说,这才指的是四种声腔系统,即昆曲、高腔、梆子腔、弦索调。明清以来正式形成了高腔、昆曲、梆子、皮黄四大声腔,清中叶起又相继形成了包括我国汉族戏曲音

乐在内的十二大声腔系统。

我国戏曲音乐的分类法，或者说戏曲声腔系统的划分法，主要以传播为原则，并结合原生性与融合性来进行实际操作。不论是高腔、昆曲、说唱还是民间歌舞，均依此进行分类，每种声腔兼具地方性与系统性。然而，如果要对全国几百个剧种所使用的声腔进行分类，就会遇到尺度不一、参数混乱的问题。"声腔系统"是一种特定的系统，必须要以唱腔本体的音乐特征为标准进行划分，并且还需运用统一的条件，将不同戏曲声腔放在同一个层面上来讨论。不能出现划分标准的多重性与不确定性。例如，一部分声腔按音乐本体的特征划分，分成皮黄、昆曲、高腔、梆子四大声腔系统；而另一部分则按照音乐来源进行划分，分成来源于说唱的戏曲音乐和来源于歌舞的戏曲音乐；又有一部分按照俗称来划分，分为花灯戏系统、花鼓戏系统、秧歌戏系统、采茶戏系统等。

上述情况表明，以唱腔的音乐特征和来源分类的四大声腔系统，是科学且经得起推敲的。但是，用来源分类法统一解释上述四大声腔以外的其他剧种声腔就会出现问题。上文所述四大声腔与民间歌舞、说唱音乐等均有关联。它们与诸宫调、山陕曲艺、鼓子词、踏摇娘、鄂皖歌舞等民间说唱与歌舞均有渊源，因此我们需要具体情况具体分析。完全撇开声腔特征这一决定性的判断依据，将全国地方戏按照民间俗称统一划分为花灯戏系统、采茶戏系统、秧歌戏系统、花鼓戏系统也有不妥之处。首先，花鼓戏与采茶戏、灯戏与花鼓戏以及秧歌戏与采茶戏这些戏种之间的区别无法说清，要再深入说明声腔之间的差别，难度更大。其次，在南方，灯戏、采茶戏、花鼓戏等戏种只是一种民间俗称，经常混淆，没有严格的区分。如上海的沪剧等滩簧戏也曾叫花鼓戏，湖北中部的鄂中花鼓戏也叫灯戏，湖北西部的鄂西灯戏也叫花鼓戏，湘东花鼓戏越过省界到赣西后却叫采茶戏，鄂东英山采茶戏越过县界到麻城，同样的曲调却改叫花鼓戏，因此不能以各戏种的俗称为依据进行分类。

若从声腔上鉴别，上述分类法就更显得有些牵强。如鄂西灯戏、鄂

中花鼓戏、鄂东采茶戏，似乎可以分为三类声腔，但是，从声腔特征、剧目、表演以及历史传播这几个层面进行分析，就会发现鄂中花鼓戏与鄂东采茶戏二者同宗，而鄂中某些花鼓戏与鄂西灯戏的声腔又属同宗。再看两湖部分花鼓戏、赣中采茶戏、川东灯戏这三个戏种，名分三类"声腔"，实属同一声腔系统。还有湘南、粤北、赣南的采茶戏、花鼓戏与黔南花灯、广西彩调，名分三类，声腔亦同宗。由此可知，不同类别的戏种之间，其声腔很可能属于同一系统。因此，也不能单纯以声腔特征为依据进行分类。

（二）包山花鼓戏声腔音乐

第一阶段，安徽传入的花鼓音乐只有《凤阳花鼓》一支曲调，演唱的形式单纯，常为男女两人上门乞讨时的即兴演唱，男操琴，女持鼓，倾诉颠沛流离的真情实感。最初的花鼓音乐旋律欢快却不复杂，曲调固定无变化，以商调式、羽调式为主①。

例1的包山花鼓音乐《茉莉歌》即脱胎于安徽《凤阳花鼓》音乐。

例1

茉 莉 歌
选自《篾篱阵》唱段

徐景山 赵杏娟 演唱
潘 齐 记谱

$1 = D \ \frac{2}{4}$

| 匡 齐 | 匡 齐 | 匡 齐 | 匡 齐 | 匡 匡 令 匡 | 乙 令 匡 |

θ 5 ǀ 6 6̄ 6̄ ǀ i 2̄ i ǀ 6 6 5 ǀ 6 — ǀ
茉 莉 花 开 来 接 春 啊 咿 呀，

6 i 6 5 ǀ 3 2 3 5 ǀ 6 — ǀ 6 i 6 5 ǀ
大 家 好 过 年 啊 啊 咿 呀！ 大 家 好 过

① 浙江省丽水地区文化局丽水地区曲艺志编辑委员会. 丽水地区曲艺志 [G]. 1998.

```
3 2 3 5 | 6 -  | 5 6 i̇ | i̇  3 | 5 6 5 |
年 啊 啊 咿  呀!   新 做 衣 裳   四 角,

1· 2 | 5 6 5 3 | 2· 3 | 5 6 i̇ | 5 6 5 3 |
齐 一  花 包 头,  金 钗   子,

2 3 2 1 | 6̣ 6̣ | 2· 3 | 5 6 5 3 |
插 在 两 边  啊 咿  呀   哎,

2 3 2 1 | 6̣ 6̣ 1 | 2 3 2 | 2 - ‖
插 在 两 边  呀 咿 呀。
```

《凤阳花鼓》的原始曲调经过长时间的民间传唱，在各地已经演化为其他的曲名，如在云和县叫《茉莉歌》，在景宁县叫《卖花线》。如果想系统、完整地认识包山花鼓音乐的演变过程，还需从包山花鼓音乐的演变过程中寻觅它的踪迹。

流行于处州（今丽水市）各市县区的花鼓音乐，大多已形成统一的表演模式，自形成至今，相对稳定，变化不大。

作者在包山村调研包山花鼓戏传承情况

第三章 包山花鼓戏剧目与音乐特征

虽有部分地区的花鼓音乐在流传中逐渐融合当地的民间音乐曲调，扩充其旋律形式，但其基本的音乐特征未发生根本性改变，而云和县的包山花鼓音乐却不尽相同。各种文献史料、田野调查、各类地方志及研究成果均表明，包山花鼓音乐的形成和发展，经历了复杂而漫长的演变过程，是传统艺人们在长期艺术实践中不断地摸索、改编、创新后才逐渐形成的，其演变轨迹大体可划分为以下几个阶段：

第一阶段，传统艺人首先将当地民歌与花鼓音乐进行有机结合。云和县包山村等地的传统艺人在传唱过程中，吸收了许多当地的民歌并将其与花鼓音乐的原型有机地结合起来。如民歌《绣花曲》《十二月花名》《叹五更》《只愁无钱讨老婆》《送郎》《劝郎》《十八大姐七岁郎》《劝酒》《九重山下采牡丹》《闹湖船》等，经过艺人们的嫁接、创新，成为包山花鼓音乐原始素材的重要组成部分。艺人们的这些艺术实践都是经过长期构思的，在原始素材的选择上也非常谨慎。选用的民歌需在旋律、调式、节奏上与花鼓音乐的原型有相似之处，能进行嫁接、改编，创造出既有浓郁的花鼓音乐韵味，又有地方特色，为人民大众所喜爱的包山花鼓音乐。

从例2民歌《劝酒》中可以一窥其巧妙构思。

例2

劝 酒

$1=C\ \frac{2}{4}$　　　　　　　　　　　　　　　　叶亮花 演唱

| 2 2 3 2 | 3 5 6 6 | 6 | 6 5 6 | 3 5 3 |
| 一 杯 劝 酒 | 问 郎 因， | | 问 郎 | 何 日？ |

| 2 2 3 2 | 3 5 6 6 | 6 | 6 5 6 | 3 5 3 |
| 一 杯 劝 酒 | 问 郎 因， | | 问 郎 | 何 日？ |

| 3 5 3 | 2 0 | 2 2 3 6 | 6 | 6 2 3 |
| 何 时 辰？ | | 郎 讲 同 年 | | 又 同 |

```
6̂ 5 3̂ | 2 2 2 3 6 | 3 5 3 | 2 0 ‖
月 啊，    同年同月   同时   辰。
```

其次，在艺术活动中，艺人们的演唱形式从单纯的说唱，逐渐演变成双人或多人的演唱。包山花鼓音乐不仅从民歌中吸收了"营养剂"，也从民间器乐曲中获得了它所需要的"添加剂"，将民族管弦乐器和打击乐器加入伴奏中，使音乐焕然一新。因此，包山花鼓音乐在云和县内蔚然成风，广为流传，与民间风俗活动紧密结合，流传至当代，形成了富有地方特色的音乐品种。

作者（右）与包山花鼓戏传承人二胡演奏员张咸礼（左）合影

第二阶段是包山花鼓音乐形成曲艺艺术的萌芽时期，包山花鼓戏以民俗活动中的采茶灯、花灯等走唱形式出现。随着时间的推移，其表现形式日趋完善，出现了坐唱、说唱、走唱等多种形式，包山花鼓戏的音乐表现力得到了提高。艺人们通过不断创新加工，将流行的元素和民间文化风俗融为一体，将包山花鼓音乐向戏曲形式推进。随着其艺术表现形式的不断丰富与提升，包山花鼓音乐逐步发展成为比较完整的戏曲艺术形态，即包山花鼓戏。该地方剧种现有传统剧目二十余本，其中的《大花鼓》《刘秀抢饭》《断桥》《徐庶回营》《貂蝉拜月》《祭塔》《金朝算命》《牡丹对课》《哪吒》等剧目产生了一定的影响力，而且该剧种的唱腔和表演包含多重艺术技巧，例如，表演中常穿插飘逸、自然、端庄的舞蹈动作，服饰艳丽，丑角表演带有曲艺艺术的成分等，将音乐、舞蹈、曲艺、民间风俗融为一体，使包山花鼓戏成为具有表现力和感染力的声腔剧种。

包山花鼓音乐的表现形式因运用于民间风俗活动而发生了根本性的变化，不仅可以用于演唱，也可以用于采茶灯、花灯、龙灯和狮子灯等舞蹈类的走唱演出，并深受广大群众的喜爱。

第三阶段，民间艺人将花鼓与曲艺艺术相结合，产生了名为"包山花鼓戏"的曲艺曲种。这一变化使得该艺术品种充分展现出它的内在精神力量。在这一阶段中，艺人们创作出了以包山花鼓音乐为基调的许多曲目，流传至今的有《王婆骂鸡》《茉莉歌》《打纱窗》《补缸》《大花鼓》《打海棠》《卖花线》《你打鼓我敲锣》等。

包山花鼓戏传承人张善康

二、伴奏器乐艺术特征

戏曲伴奏乐器一般包括民族管弦乐器和打击乐器，旧称"文武场面"。各种不同的地方剧种都有自己的特色乐器（包括主奏乐器和伴奏乐器）、伴奏形式和演奏技巧。从音乐特点来看，尽管伴奏服务于唱腔但却力求透过器乐渲染以达到风格的统一。旧时有"场面半台戏"之谈，正确道出了伴奏的重要作用。所以"场面"也是构成和体现戏曲音乐、地方特色和艺术风格的重要因素。

包山花鼓戏的乐队以大筒为主奏乐器，唢呐的加入为其添加色彩性，它们的结合构成了花鼓戏伴奏乐队的核心。最小的乐队也必须有一把大筒，一支唢呐，这是花鼓戏乐队中必不可少的部分。其次是竹笛、弓弦乐器和弹拨乐器。打击乐器的使用也是成套的，各类花鼓戏，也有各自的特点。

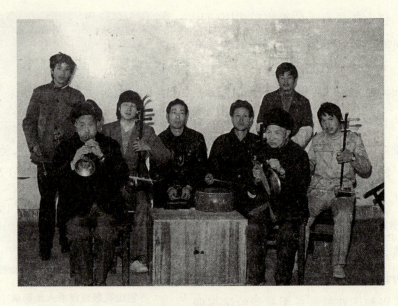

包山花鼓戏伴奏乐队（一）

花鼓戏的大筒，是劳动人民因地制宜、就地取材创造的——取竹节为琴筒，蒙以蛇皮，木质琴柱（梧桐木为宜），马尾软弓。为了区别湘戏的"二弦子"（形似京胡），故称为大筒，即大琴筒之意。大筒的特点是音色清脆、明亮、粗犷、浑厚。经过改进的大筒，特点更突出。

包山花鼓戏的唢呐分为竹引子（小唢呐）、堂子（大唢呐）以及二呐子、三呐子、四呐子等数种。浙中等地的花鼓戏一般只用大、小唢呐，其他地方则以四呐子与堂子配合。四呐子是次高音唢呐，发音明亮而高昂。它同湘南花鼓戏音乐高亢、豪迈的特点相统一。包山一带的大唢呐碗大杆长（浏阳有八眼唢呐），音色洪亮浑厚。

唢呐是花鼓戏乐队中颇有特色的乐器，既能伴奏又吹牌子。它在川调中多用于吹过门。唢呐根据表现需要大小分奏，或齐奏，在打锣腔中随锣鼓演奏，吹奏唱腔的帮腔部分。锣鼓牌子中唢呐又成了伴奏唱腔的主奏乐器。走场牌子的曲调是少不了小唢呐的，它不仅吹奏大过门，还吹奏腔句之间的小过门，有时还吹奏曲调中的穿腔部分。不论哪个种类的花鼓戏，唢呐的运用都是必不可少的。

第三章
包山花鼓戏剧目与音乐特征

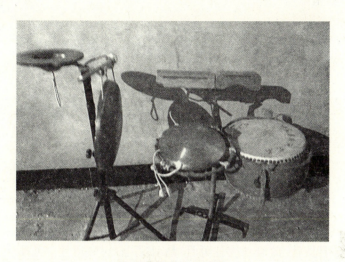

包山花鼓戏打击乐器

至于打击乐,更是戏曲乐队中不可缺少的了。艺人们常说:"半台锣鼓半台戏,离了锣鼓冒(没有)力气。"这是讲它在戏中的重要性。各地花鼓戏打击乐的乐器设置、音色及演奏方法等,都有不同的特点。

锣鼓和伴奏曲不仅能烘托环境气氛,也用于塑造人物形象,还能用于伴奏舞蹈,配合表演,加强和统一舞台节奏。无论唱、念、做、打,都和锣鼓的演奏有着密切的关系。

浙江的各类花鼓戏,都有一套同它的唱腔艺术相配合的锣鼓曲和伴奏曲,而且各有自己的风格和特点。所以,它既是花鼓戏音乐的重要组成部分,也能体现花鼓戏的音乐风格。

花鼓戏的锣鼓曲、伴奏曲(特别是唢呐曲),是在"民间吹打乐"的基础上发展起来的。山歌、号子等民间歌曲,都有"以鼓击曲""以鼓配节"的传统,用于鼓舞干劲、统一劳动节奏。锣鼓一响,气氛热烈、人心振奋。用唢呐吹奏的民间歌曲调子,被称为"锣鼓叮子",即吹打乐曲。在地花鼓、花灯歌舞演唱时期,这些锣鼓曲起着规范舞蹈节奏的作用;唢呐曲是它的主要伴奏曲。所以说,自花鼓戏音乐形成伊始,锣鼓曲就成为它不可分割的组成部分。

最初,花鼓戏锣鼓点子及演奏形式是比较简单的,常见的有两种

形式。

(一)"长槌""五槌头"

$\frac{2}{4}$ 可冬 可 | 昌且 此且 | 昌且 昌 | 可且 可且 昌 |
可昌 | 可且可且 | 且 0 |

(二)"长槌""夹长槌""留子"

【长槌】　　【夹长槌】　　　【留子】

$\frac{2}{4}$ 可冬 可 | 昌且 此且 | 昌且可且 昌且可且 | 昌 可且 | 可且 可且可且 |

【"竹马灯"头子】

昌且 可且 | 可且可且 可 | 昌.且 衣且 | 昌 昌当 | 且昌 且 |

昌且 可且 | 昌 0 |

这些锣鼓点子可以单独使用,也可以相互连接;可以起唱腔,也可用于转接伴奏曲牌。后来,随着花鼓戏艺术的发展,其表现内容逐渐扩大,锣鼓曲也不断丰富。在艺术交流的实践活动中,花鼓戏也吸收了古典戏曲的锣鼓程式,逐步分出了:(1)起腔锣鼓谱,俗称"挑皮"锣鼓点;(2)加强道白节奏性的锣鼓谱;(3)配合表演身法及伴奏舞蹈的锣鼓谱;(4)描写性锣鼓谱及"干牌子";(5)锣鼓套曲等系统。花鼓戏的节奏性、旋律性(锣鼓谱的加花)都得到了很大的丰富。

花鼓戏的锣鼓谱有"大""小""干""湿"等配器原则(乐器的不同组合)。这种配器组合同地方大戏基本相同。全套打击乐器包括:鼓(堂鼓、班鼓、战鼓),锣(大锣、小锣)和钹(大钹、小钹)等,这是主要的演奏乐器。效果性的乐器还有"风锣""韵锣""碰铃""镲锅"及低音鼓等。击拍的乐器是"可子"(也称"方木",是长方形的梆子)或"摇手"(有些剧种称"云板")。为了便于说明问题,我们把它的乐器及代号列表,如表3-1所示。

表 3-1　花鼓戏乐器及代号

乐器	音响	代表符号及演奏的方法
鼓	冬 龙冬（堂鼓） 打 八打（班鼓） 八、崩 { 八打 ～～ 　嘟 ～～ 　0 得儿 ～～ }	(1) "鼓"的演奏符号分别为，左槌：d；右槌：b。 (2) "冬、打"代表单槌敲击：龙冬、八打是装饰性的双击，代表符号为：$\frac{b}{b}$、$\frac{d}{b}$。"冬"代表堂鼓，"打"代表班鼓。 (3) "八""崩"都是双槌重击。代表符号为：bd 或 db·B。 (4) 八打 ～～、嘟 ～～都是双槌快速轮奏、0 得儿 ～～是轻奏，代表符号是：bd ～～或 db ～～。
大锣	昌、匡、光 哐> 或 哐pp	(1) 昌、匡、光是大锣的各地不同读音。演奏代号是：K_1。 它们常和大钹合击；有时也是大锣、小锣合击。 (2) "哐"是大锣独击。"哐>"是重击；"哐pp"是轻击。
大钹	且（cai） 叉（cha） 扯（che）	(1) 大钹演奏代表符号是：C。 (2) "且"是大钹独击，也是大钹、小锣合击。 (3) "叉"大钹、小锣合击，是"干点子"的读音。 (4) "扯"是大钹独击。"干点子"时区别于"叉"的读音：如：叉 此　扯 此｜叉 此　叉‖。
小锣	退（tai） 抽或斗	(1) 小锣演奏代表符号是：t。 (2) 抽或斗是祁剧（邵阳、零陵花鼓戏）的小锣读音。抽是小锣、小钹合击，斗是小锣独击。
小钹	册（cē） 此	(1) 小钹的演奏代表符号是：c（小写区别于大钹）。 (2) "册"是小钹、小锣合击。"此"是小钹独击。
可子 （云板）	可、的	击板的代表符号是：k（小写区别于大锣）。

锣鼓点子的记谱（总谱）应包括"锣鼓字谱"和演奏谱（锣、钹分谱），如：

干留子（单留子）

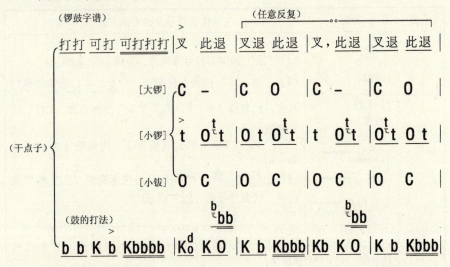

锣鼓点的结构除干留子使用夹板外其余完全相同。不同的表现需要结合锣鼓乐器的增减，分出了大、小、干三种点子，自然它们表现的舞台气氛和产生的戏剧效果也就不完全相同了。传统中，"小点子"一般用于安静、表演动作不太大或演唱抒情的戏剧场面，"干点子"表现急躁不安的情绪，"大点子"气氛热烈。三种点子的相互转接也有益于塑造人物，调节舞台气氛和节奏。

在戏曲乐队中，鼓手不仅掌握着打击乐器的节奏，而且还是整个乐队（包括"文场"）的指挥。戏剧的节奏、舞台的气氛、演员的表演和情感变化，都与鼓手的指挥艺术有着密切的关系。

鼓手的指挥，是音响和手势相结合的艺术。锣鼓点子的起梢、转换，演奏的快慢、轻重，都具有特定的"底鼓"音响，有时辅以相应的手势。音响的作用是帮助乐手识别点子，表明轻重缓急、阴阳尺寸，而"底鼓"相同的锣鼓点，若不借助"手势"，则很难分辨。这时，手势就是它的辅助手段。在鼓目指挥艺术中，二者具有同等的重要性。

鼓的演奏艺术，还在很大程度上影响着剧种的风格。包山花鼓戏的堂鼓，主要用的"提奏法"，即双手提起鼓槌，以槌头敲击鼓心，发音清脆而柔美动听。祁剧的"战鼓"用的是锥形的大鼓槌，以"提奏法"

和"平奏法"相结合。"提奏"的双轮效果似滚珠,"平奏"时大半截鼓槌敲击鼓面,粗犷有力。再加上乐器本身的特点,所以,"战鼓"一响,势如万马奔腾,振奋人心。

此外,锣、钹的演奏也相当重要。要求节奏准确,打出乐音,分出轻重抑扬。在整套打击乐器中,大钹是掌握节奏的,除同大锣结合时常演奏后半拍,一般都击重拍。特别是一个点子的起梢,大钹都是重击的。大钹打乱了就会影响整个锣鼓点子的完整。大锣是锣鼓曲的肌肉,靠大锣分出句法。它的节奏位置和节奏性质,决定锣鼓点的表现效果。所以演奏时一定要长短轻重适宜,收音、放音必须遵照一定的规律。小锣在任何锣鼓曲中都是起花演奏的。艺人说"小锣是舌子""锣鼓点靠它讲话",小锣的演奏也称它为锣鼓曲的"旋律"。演奏要清晰这在"小点子"(同小钹结合)演奏时尤为重要。要特别注重感情表达。

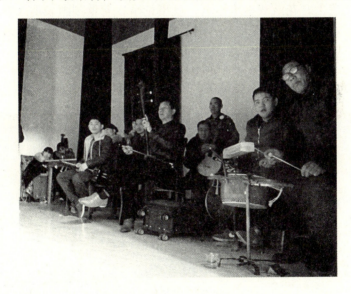

包山花鼓戏伴奏乐队(二)

总的来说,伴奏是为唱腔服务的,但又补充和丰富了唱腔的艺术表现。乐队演奏的特点和唱腔的特点相统一,同时,伴奏又以自己的表现特性烘托、渲染并加深了唱腔的表现力。

第四章　包山花鼓戏舞台表演与演唱特征

花鼓戏的曲调丰富，节奏明快，旋律高亢，传统剧本有500多个，其中绝大多数以现实生活为题材。花鼓戏传统剧本重细节而轻情节，依靠美妙的音乐、喜剧性的语言和艺术化的动作表演来体现其艺术魅力。在人物塑造上，花鼓戏追求本真，就事论事，着重刻画表现人物某一方面的个性特点，因此大多是个性化而非典型化的人物形象。在语言风格上，花鼓戏传统剧本体现了简洁明了、形象生动、具有浓厚生活气息的艺术特点。

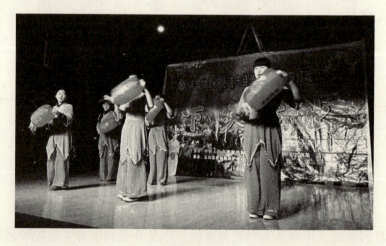

花鼓戏表演

喜剧是花鼓戏主要的作品类型，它有自己的特点。一是在人物的形象上，以塑造正面形象为主；二是在处理喜剧题材的艺术视角上，依据

农民的思想、情感、心理逻辑去设计喜剧人物；三是在戏剧冲突上，重细节、轻情节，尽力挖掘日常生活中的喜剧因素。喜剧语言、喜剧音乐、诙谐动作是花鼓戏制造喜乐气氛的三种主要途径。

包山花鼓戏具有鲜明的地方特色和浓郁的乡土气息，在对白和唱腔中运用了韵味浓厚的包山本土方言，以质朴、通俗的语言来表达剧情，丰富了戏剧语汇。花鼓戏表演有文有武，表现形式更加贴近生活，道具有小锣、马鞭、腰鼓、花篮、纸扇、牌灯和花灯等。为了增加戏剧的表现力，艺人们将唱腔与说唱相互融合，例如，在《大花鼓》《卖花线》等剧目中，说唱还配了舞蹈，舞姿优美，舞台表现力极强，具有丰厚的文化内涵。

第一节 包山花鼓戏舞台表演特征

一、舞台呈现

民间歌舞、音乐、戏曲、绘画等是包山花鼓戏的主要艺术表现形式，在演出中，道具的运用与人物、剧情、音乐等基本元素相结合，共同完成花鼓戏表演。创作者在继承传统民间艺术元素的基础上，结合现代舞台完成小戏的创作，使传统花鼓戏中的排灯技术服务于舞台表演的场景及情节设计。

花鼓表演是一种走唱兼手技表演的曲艺形式，并设有道白和击鼓演唱，辅以马锣。演唱形式主要为单人或双人演唱，单人演唱左手持马锣，右手用鼓棒，同时击马锣和鼓演唱；双人则一人击鼓，一人击马锣而唱或一人击马锣和鼓，另一人表演手技，如丢三根竹棍、嵌有铜钱的木棒或抛掷出三把以上的短刀，并同时进行演唱。多人演唱则一人或两人击马锣和鼓，多人丢棍棒，大家同时演唱。花鼓长于叙事，塑造的人

物形象栩栩如生，唱词通俗、语音铿锵、词句简练，常四句一组，每组一韵，韵律动人，常见句式为五五七五句式，有固定唱本，也有即兴唱词。花鼓音乐唱腔、曲风朴实，娓娓道来，音域不宽，表演时丢棍击鼓有严格规律，节奏平稳，基本无速度和力度的变化。

作者（中）采访云和县文化馆陈江涛（左）先生

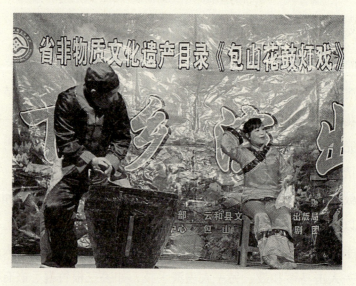

包山花鼓戏《补缸》剧照（三）

语言是戏曲艺术形式的第一要素，是塑造人物形象的主要手段。戏

曲不仅是最通俗化、最大众化的艺术种类，而且具有"一次过"的特点，因而要求其语言通俗易懂。包山花鼓戏作为一种具有鲜明个性特点的地方戏，充分体现了地方戏语言的乡土色彩，这在剧中的话白、韵白、唱词中均有体现。包山花鼓戏将云和"官话"运用于对白和唱腔中，使戏剧语汇更本土化。

花鼓戏在舞台艺术上的特点是民间艺术色彩浓厚。邵阳花鼓戏的又一特点是歌舞性强，有浓郁的生活气息。如《磨豆腐》中的推磨，《摸泥鳅》中的摘棉花，《打鸟》中三毛箭的矮子步，特别是《摸泥鳅》一剧中三份子摸泥鳅时的探、摸、惊、滑等表演，都在浓郁的歌舞气氛中透露出泥土气息，将三份子的俏皮性格和喜悦心情描绘得活灵活现。历代包山花鼓戏吸收并融合众多姊妹艺术的表演技巧，以此丰富本剧种的表演艺术。

花鼓戏的表演方法因地制宜，根据背法、打法的不同而分为高鼓、低鼓、多鼓、担鼓和口衔鼓五种。高鼓是将花鼓斜系于胸前，用两根木槌或左手执木槌，右手持皮条编成的软槌敲打。低鼓是将鼓带背于右肩，花鼓置于腰部左侧，双手各执一根中间细两头渐粗的木槌敲击。多鼓是将花鼓分别系在头、肩、胸、腰及双腿、脚背上，少者三五个，多者八九个，右手持软槌，左手执木槌敲击。担鼓是将花鼓吊于两头饰绸花的扁担之一端，另一端吊一花篮，左肩挑担，花鼓在前，右手执软槌敲击。担鼓打法简单，常由女性表演。口衔鼓也叫口噙鼓，表演者将比花鼓小，鼓腔有凹槽，凹槽内有环的特制花鼓用口衔住，双手执软槌敲击。打法与高鼓异曲同工，多由丑角表演，幽默滑稽。花鼓戏使用的乐器除花鼓外还有花锣、呆锣和钹。花鼓表演均以鼓手为主要角色，带三四个敲呆锣的女苗子。打花锣者有时也参与表演，旧时往往有一个摇拨浪鼓的小丑，中华人民共和国成立后剧团多去掉小丑，增加女苗子数量，有的将敲呆锣改为舞扇子，有的则跳起集体表演的鼓舞，有的男女鼓手各半，互相对打，叫作"对鼓"，有的在桌子上、板凳上，甚至扁担上、杠子上表演"老虎大张口""仙人过桥""空中取酒""蝎子倒

爬"等高难动作。表演花鼓时，艺人要扮作各种人物，打高鼓的艺人多扮壮年人，打低鼓的常扮老翁，打多鼓的则不表演故事，但则既可扮壮年人又可扮老翁，在打完一套锣鼓或表演告一段落时清唱一段民歌小曲作为调剂，然后继续花鼓戏表演。

包山花鼓戏演出照片集锦

花鼓戏动作名称多，基本动作有"犀牛望月""美女梳头""鲤鱼飙滩""太公钓鱼""苏秦背剑""金钱挂葫芦"等，抛接棍棒的动作有"麻雀钻竹林""单鼓花""双跨花""白蛇吐箭""绞花"等几十种。表演的技巧性很强，表演者要反应敏捷，刻苦训练才能练成高超的技艺。表演时刀棒抛得高，常使观众眼花缭乱，惊心动魄。《湖南花鼓戏》写道：花鼓戏的"打锣腔又称锣腔，曲牌连缀结构，'腔''流'（数板）结合，不托管弦，一人启口众人帮和，有如高腔，是长沙岳阳常德花鼓戏主要唱腔之一"，雄健壮观，阳刚粗犷。华东花鼓戏则不

同,如平湖花鼓戏就有"伴奏乐器除二胡、鼓板外,又增添小锣和笛子等"。常德洞庭湖与渝东南、鄂西北及酉水紧密相连,其三棒鼓表演亦有很多相近之处,有二胡、鼓板、小锣小鼓、笛子、飞刀飞棍棒、飞碗飞砖瓦等共同要素,其三棒鼓产生、生存、发展的模式一致,与湘、鄂、渝、黔、川的土家族传统文化与风俗习惯连成一体。川东达州以及宣汉、万源、巴中、渠县、南江、广元等地在历史上是巴国和巴文化的盛行地区,文化的传播融合使诸地文化基本相同或相近,诗歌、舞蹈、武术、音乐、艺术等艺体活动兼容渗透,紧密联系、不可分割。

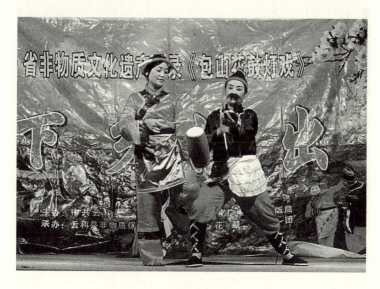

包山花鼓戏《大花鼓》剧照(二)

二、行当技巧

花鼓戏起源于民间歌舞。角色行当的发展经历了"二小""三小"以及生、旦、丑三行三个阶段。其唱词能够活跃气氛,如:"正月里,正月正,家家户户庆新春。灯在前面走,狮子随后跟。观了一年灯,能散十年心……"咸丰十年(1860年)左右,王春生组建王家班。其妻元姑原为当地踩软索、赶小唱、打霸王鞭的民间艺人,后与师妹大妹子、蒸妹子入班习旦角,开启花鼓戏男女合班之先例。民国初年,各地

先后出现了 20 余名女艺人。坤伶的加入，促进了旦行表演艺术的发展，产生了如手法、眼法、步法、扇子功、手巾功等技艺。

花鼓舞蹈《篾篱阵》剧照（一）

地花鼓（俗称花鼓子）是流传在秭归、兴山、宜昌等地的汉族古老民间歌舞之一，据推断至少已有 200 多年历史，最初仅在春节等传统佳节时与闹花灯活动穿插进行，会同"狮子""采莲船""龙灯"一起表演，载歌载舞，内容朴实。此习俗后来在人民的日常生活中流行起来，民间操办红白喜事均要打花鼓。地花鼓多为两人表演，一旦一丑（扮一对情人或一对夫妻），旦角由原来的男旦变为女旦。现在也有多人共演的花鼓戏，演员有四、六、八人不等，男女成双。花鼓戏分男角和女角两大行当体系，其中，男角又分生行、净行和丑行，三种行当又再细分，如生行有老生、小生、老齿（年迈的男性角色）之分，女角分类相对较笼统，主要分大角和小角两类。演出形式较为灵活，可以"唱门子""撂地摊"，也可以高台唱戏、粉墨登场，演出内容多表现老百姓的日常生活，讲述家长里短、孝子贤臣的故事，容易使观众产生共鸣，深受人们喜爱。

第四章 包山花鼓戏舞台表演与演唱特征

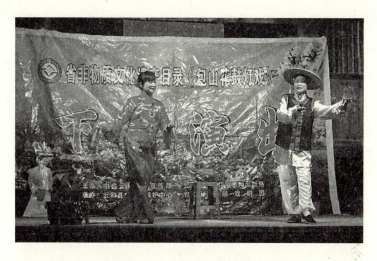

包山花鼓戏《卖花线》剧照（三）

花鼓戏表演活泼朴实、欢乐明快，表演最具特色的角色行当有小丑、小旦、小生。小丑风趣诙谐，小旦活泼泼辣，小生风流洒脱。表演借鉴了戏曲的台步、身段和韵白，如：丑走后勾腿的跳步，凤阳婆走正旦台步，花鼓囡走小花旦步，大相公则以走小生台步为主。每次演出必以灯舞《穿阵》开场，而后演《大花鼓》及其他剧目，最后也以《穿阵》谢茶结束。在《大花鼓》中，凤阳婆身背花鼓手持鼓签，花鼓公左手拿小锣右手持锣签，大相公手摇折扇。花鼓戏的人物性格鲜明，具有浓郁的生活趣味，步法和身段较丰富，善于运用扇子和手巾，拥有表现农村生活的各种程式，如挑担、磨豆腐、砍柴、打铁、捣碓、划船、打铳、摸泥鳅、放风筝、捉蝴蝶等。后来吸收了其他剧种的毯子功和把子功，充实了舞台表演。现在，花鼓戏的行当分工更趋细致，不但由"三小"发展到生、旦、净、丑，而且又有更细分工。以长沙花鼓戏为例，小丑分奶生丑、烂布丑、短身丑、官衣丑、褶子丑；小旦分正旦、二旦、花旦、闺门旦；小生分正小生、武小生、风流小生、奶生子、烂布小生等。在长期的艺术实践中，各地花鼓戏都出现了一些著名演员，近代有衡阳张廷玉（小生）、桃源张树生（生）、湘潭廖春山（旦）、邵阳王佑生（老旦）、长沙何冬保（丑）、岳阳杨伯成（丑）等。表演方

法有文演、武演、热演、冷演。文演要求细腻优美，有《酒醉花魁》《观画》《思儿望郎》等代表剧目；武演泼辣火爆，有《拦马》《假报喜》等代表剧目；热演明快活跃，有《扫花堂》《打瓜园》等代表剧目；冷演要求沉着稳健，有《当茶园》《访茅棚》等代表剧目。这都是艺人们在长期艺术实践中，创造、积累的表演艺术经验，很值得我们继承发扬。

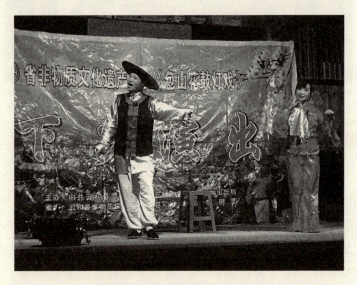

包山花鼓戏《卖花线》剧照（四）

在表演技巧上，唱、做、念、舞和身、眼、手、发、步等方面的技法是花鼓戏的基本功，其中扇子舞、矮子路、彩带舞、手巾舞、耍锄头、耍竹篮是旧时祁、道两派演员的主要表演功夫。矮子路和扇子舞是学员必练的基本功，是表现剧中人物思想感情，刻画舞台人物形象的重要手段。表演时，旦舞手帕，丑挥纸扇，走矮步，绕旦回旋，相互对唱，以表现剧中人物的内心情感，例如，开扇时须根据人物的心情决定开扇的力度，高兴时开扇轻而快，苦恼时开扇沉而慢，愤怒时开扇重而脆。旦行开双扇时，左右手动作要对称、和谐。收扇表示结束，做出决定，或不感兴趣，不耐烦，也须根据人物的情绪来决定运用的力度和速度。具体用的力度、速度是视人物的情绪而定的。在花鼓戏的"两小

戏"与"三小戏"的阶段，上述基本功是非常重要的，因为剧目情节比较简单，内容相对比较单纯，人物关系不复杂，道具运用也很便捷。各种各样的表演基本功随着剧目题材内容的多样化逐渐发展，并趋于程式化。如筛谷舂米、喂鸡赶狗、纺纱织布、挑帘挂画、穿针引线、耕田耘地、挑水砍樵、开门扫地等，像这样将日常劳作与生活中的简单动作通过艺术加工在舞台上展现，是塑造人物形象的一种重要方式。

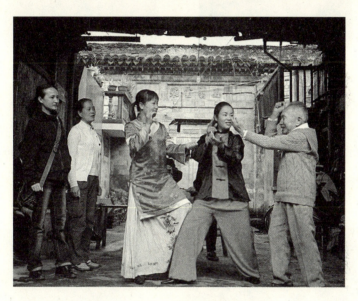

包山花鼓戏传承人张再堂在传授表演技巧

三、服饰装扮

包山花鼓戏使用的服装因角色不同而不同，通常使用的服饰装扮主要如下：

花鼓公（丑），头戴黑色小圆帽，饰一小三角形，帽边镶一红边。上穿黑色镶紫红边的男式对襟上衣（衣长71cm，胸围108cm，下摆120cm，袖长81cm），腰系两片白围腰，下穿红色灯笼裤（裤长115cm，臀围134cm），小腿处扎"绑腿"，脚穿黑色布鞋。

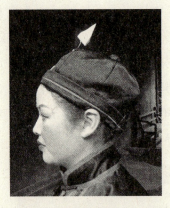 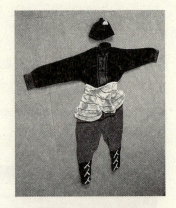

花鼓公帽子　　　　　花鼓公（丑）服装

凤阳婆（旦），脑后梳一发髻，头戴"凤阳角"（凤阳角，内由竹篾制作、外表红布条缠绕，两角包锡纸。直径21cm、角长11cm），上穿粉红镶黑边清式女大襟上衣（上衣长78cm，胸围98cm，下摆144cm），下穿乳白绣花大褶裙（裙长100cm，裙腰80cm），脚穿黑色布鞋。

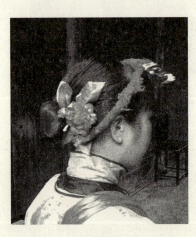 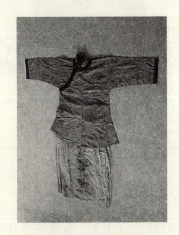

凤阳角　　　　　　凤阳婆（旦）服装

大相公（生），头戴白底绣花相公帽，身穿绿色绣花袄子（衣长129cm，胸围120cm，袖长96cm、水袖长40cm），腰系丝带，下穿白色灯笼裤，脚穿黑色布鞋。

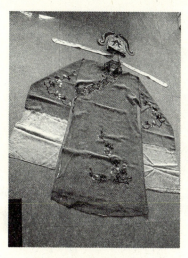
大相公帽与上衣

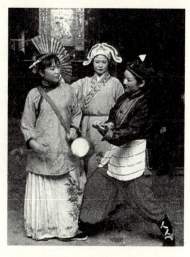
花鼓小戏《大花鼓》剧照（三）

四、使用道具

包山花鼓戏表演时丑执折扇，旦执绸巾，其他道具还有马鞭、腰鼓、花篮、牌灯、花灯等。伴奏乐器有小鼓、大钵、二胡、板胡、鼓板、马锣、阴锣等。丑角是锣鼓声中最先亮相的，手里拿着折扇，咏罢介绍词，也就是登场诗，然后与锣鼓班子搭白，并与观众开始交流，插科打诨，有时候有固定的台词，有时候即兴创作，紧接着便请旦角出场一边唱一边舞。如果说丑角的表演既大方又幽默，那旦角的表演便是内敛羞涩的。地花鼓表演的内容绝大多数是关于人民群众的生活劳动以及爱情的，如《探郎》《五更》《数花》《十二个月》《十爱》《奴在闺房闷沉沉》等，也有一些是关于历史人物、故事的，如《玉堂春》《乌鱼招亲》《一进门来把脚跌》《一出宝台面朝东》等，还有一些是即兴创作的，如恭贺祝福词。地花鼓的动作具有很强的舞蹈性，它的节奏明快，动作新颖，体态优美，且有固定的步伐造型，如：晃肩、稍屈膝、扣胸、绕扇花、扭腰、下沉等。演出时，旦角和丑角的距离非常近，大概只有一条板凳长的距离，来回舞时呈现"面对面，背靠背"的情景。演员可在阶檐、稻场、屋场、堂屋等地演出，场地没有局限性。

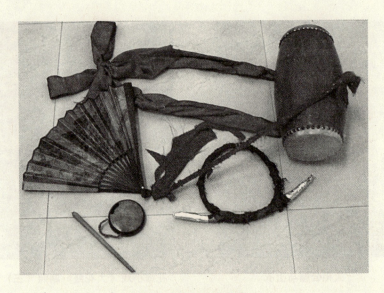

包山花鼓戏常用道具

包山花鼓戏的音乐唱腔没有固定的曲牌，比较自由，大多采用民歌小调，而很多艺人又把当地独特的民歌小调与花鼓结合，使其更富有韵味。虽然每个地方的花鼓都同根同源，但经细细品味便会发现它们各有千秋。具有代表性的有新滩琵琶丝弦、榛子地花鼓、莲沱地花鼓、兴山南阳地花鼓、茅坪建东花鼓、两河跳花鼓、宜昌平善坝地花鼓、高桥地花鼓、秭归三闾花鼓子与古夫地花鼓等。

此外，排灯也是花鼓戏舞台上一种重要的布景道具。它不仅可以作花鼓戏出场时的灯牌，也可以作戏中人物家的门厅，更可以作人物家的一把椅子，同时持牌灯的演员也是剧中的人物。排灯看似一个不起眼的小道具却发挥着重要的作用，它不仅能满足剧情需要，丰富舞台视觉效果，同时也营造出喜庆热闹的戏剧气氛，可以说是传统艺术元素和现代舞台技术的创新结合。

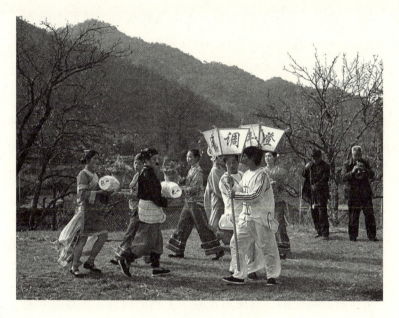

包山花鼓戏露天表演场景

第二节 包山花鼓戏声腔演唱特征

戏曲的演唱和唱腔音乐，是戏曲声腔剧种最具标志性的艺术表现，这是戏曲专家和音乐工作者形成的共识，也是研究者研究某戏曲主要艺术特征的必要途径。基于这方面的认识，笔者试图从长期的田野采风活动中掌握第一手资料，并结合包山花鼓戏专家学者们的探讨、分析，概括性地总结出包山花鼓戏演唱艺术的基本特征，借以为同行及专家提供可参考的资料。

包山花鼓戏这一地方戏曲声腔剧种，从民间曲调的演唱演奏，转化为歌舞表演，又与说唱艺术结下了不解之缘，还从安徽花鼓表演吸取艺术营养，在不断的改革、提升中，终于形成具有山乡地方特色的戏曲艺术。包山花鼓戏表演的艺术特征与其他戏曲声腔剧种一样，即以"唱"

"念""做"为主，有所不同的是，包山花鼓戏的表演艺术融入了很多的歌舞表演，很少有武打的场面，而演唱则为重中之重，突出地表现在各个剧目之中。这一剧种的演唱艺术，正如它的发展轨迹那样悠远，舞台艺术的色彩也与演唱表现结合在一块。这一剧种的"做"功，常采取舞蹈的表现方法，而舞蹈又与演唱融洽地结合在一起，形成一种载歌载舞的戏曲艺术表演形式。一言以蔽之，演唱艺术在包山花鼓戏的艺术表现中起着关键性的作用。因此，探讨、分析该剧种的演唱艺术特征，是研究该剧种传统艺术技巧的重要内容。包山花鼓戏演唱艺术的基本特征主要表现在以下方面。

一、演唱风格的形成

包山花鼓戏的演唱风格体现在剧中人物的风度、性格等方面，它使剧中人物的内在精神和外在表象构成统一的形象①，例如，小生演唱的艺术风格讲究文静、悠扬、从容、生动，旦角则讲究清脆、委婉、圆润、活泼，小丑角色特点则反映在简洁、油滑的唱腔上。同时，演唱艺术的基本特征还表现在不同的剧目及人物上，演员们讲究剧情的意境，讲求不同剧目的人物气势，保持与剧中人物相适宜的演唱风格，亮出该剧目人物应有的气质，唱出与剧情相吻合的韵味。

包山花鼓戏风格韵味的充分表现，得益于艺人们的继承和发扬。老艺人们对年轻演员口传身授，细心帮教，就怎样表现不同剧目中的同种角色的真实情感而深入剖析剧中人物、情节、人物环境变化等方面的情况。在分析唱段中的文辞含义后，再研究如何将各个唱段唱好，让听者欣然神往，回味无穷。

作为一个地方戏曲剧种，包山花鼓戏很讲究演唱的风格韵味。在平常的排练过程中，老艺人们常会质疑一些参加演出时间不久的年轻演员的演唱表现，而提出问题是为了保持包山花鼓戏演唱艺术的风格韵味，

① 傅雪漪. 戏曲传统声乐艺术 [M]. 北京：人民音乐出版社，1985：1.

同时，使每一个演员的表现力得到开发和展示。

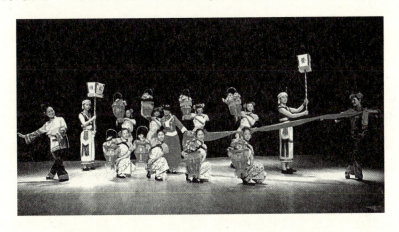

花鼓舞蹈《篾篱阵》剧照（二）（云和县文化馆供稿）

从包山花鼓戏的历史沿革可看出该剧种的演唱艺术风格特征也经历了长期的发展和完善。该剧种曾从说唱、表演唱的表现形式衍化为龙灯、鸟灯、马灯、采茶灯等灯舞以及其他民间舞蹈形式，在说唱花鼓阶段又经历了很长的艺术衍化过程。在当地定居的汉族和畲族人民几乎都会演唱花鼓调，演唱的艺术技巧和风格韵味大多能保持一致，中老年人的演唱尤其和谐，年轻演员也能通过不断训练和揣摩来习得这种演唱风格韵味。可以说包山花鼓戏独特的演唱艺术风格韵味是一代又一代艺人传承、发展和提升的结果。

而今，包山花鼓戏也在不断推陈出新，例如，过去是以民族乐器来伴奏演唱，而现在已经加入了大提琴等西洋乐器；过去演唱的只是传统的唱腔曲牌，而现在的唱腔经过作曲改编，出现了伴唱，此外，某些细节还配备了和声，让包山花鼓演唱艺术的风格特征发生了变化。

笔者曾接触过几位常演出的演员，当问到他们是怎样造就演唱艺术的风格韵味时，这些艺人们的回答基本一致：要经常一起练唱，打好坚实的练唱基础；练习控制唱腔的强弱轻重，以情感润腔；对某些长音的练习，要注意呼吸的深度和吐声的控制；在演唱的风格韵味上，采取演员互相学习和以老带新的方法。包山花鼓戏演唱的风格韵味在艺术表现

中的作用是突出的，在观众中的反响是强烈的，这得益于艺人们对艺术的追求。

二、演唱表现的手段

包山花鼓戏演唱艺术的基本特征不仅体现在演唱的风格韵味方面，而且还体现在演唱的表现手段方面。老艺人们常常在艺术的传承过程中对学员们倾囊相授，并在这些口传身授的实践中，把关乎演唱的基本表现方法的技巧概括为以下几个要素。

（一）唱腔节奏的掌握

包山花鼓戏对唱腔节奏的把握很严谨，演员在舞台上不仅需要以唱腔反映剧中各种人物的性格、气质，而且还要以不同的节奏去演绎不同角色的心理活动。此外，包山花鼓戏在演唱的过程还常出现舞蹈形态的表演，演唱者有时还要边唱边跳，这种伴有歌舞的表演就需要在唱腔节奏上严格把关，以达到韵律、感情、节奏的统一，而唱腔的节奏贯穿了伴奏、演唱及表演的始终。老艺人们在这方面的表现很精彩，他们认为唱腔的板式节奏稳了，演员的演唱精练了，表演也就随之协调统一了。

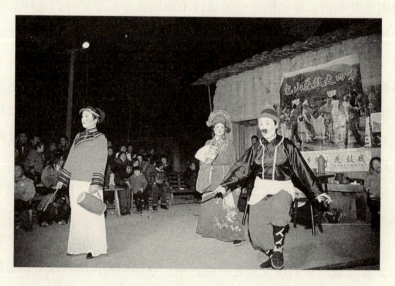

花鼓戏小戏《大花鼓》剧照（四）（云和县文化馆供稿）

（二）唱腔句式的掌握

包山花鼓戏的艺人们对唱腔的句式要求很严，认为只有将每一句的唱腔唱好，将唱词清楚地传达给观众，才能激活观众的情绪，传达语言的丰富色彩，增强舞台的艺术感染力。

包山花鼓戏保留了表演唱、歌舞、说唱等艺术形式，集成了众多表演艺术的精华，唱腔华丽，自然流畅。唱词的句式结构有长短句和对称句，例如，《闹湖船》的第一句唱词为12个字"换一手摸到了嫂嫂的头发辫"，第二句唱词为8个字"嫂嫂的头发圆又圆"，第三句之后则为5个字"乌云盖青天，哎嗨哎嗨哟"。不同句式结构的演唱，既要把握好节奏，又要体现唱腔的风格韵味，对演员们来说的确需要一定的功底。艺人们认为不同的句式结构是传统艺术的基本特征之一，演唱好每一个唱句乃至每一个唱段，才能使传统的艺术获得现实的生命。此外，在新编的剧目里，创作者对某些唱段的句式结构进行改革创新，使其形成了对称的七字句等句式结构。

（三）唱腔中的方言音

包山花鼓戏在早期的演唱过程使用了较多的包山方言，形成既有包山话又有浙江话的形态，其中在说白中包山话的比例更高。直到今天，老艺人们仍然操着浓重的包山口音进行演唱，他们从这些口传身授的戏曲音乐中找到自己的位置，并凭借传统戏曲的演唱感染听众，创造了一种富有地方特色的美学形式。

在新创编的包山花鼓戏剧目中，方言音逐渐向普通话语音靠拢，对这种现象我们一分为二地进行评价：一是它淡化了地方戏曲的声腔色彩；二是随着时代的发展和旅游事业的开发，这有利于满足外来参观人员的欣赏要求，而且这种现象也有利于现代艺术的创作和提升。

通过分析包山花鼓戏演唱的艺术风格和表现手段，从角色唱腔特点、演唱与角色关系、演唱基本特色的保护、唱腔节奏的保持、唱腔句式的创新、唱腔中的方言音等方面的细化探讨可以看出，包山花鼓戏艺人们对唱腔表演的执着追求、严格要求使其以精湛的表演引起了观众的

共鸣。从审美感受上来看，包山花鼓戏的唱腔艺术是经过无数前辈艺人的千锤百炼传承至今的，配合表演唱、歌舞、说唱等舞台艺术形式而构成的戏曲化了的演唱体系，它不是一般的演唱体系，而是综合舞台表演艺术和演唱艺术之美的演唱体系。

第五章 包山花鼓戏传人、传剧与传曲

2009年,包山花鼓戏被列入浙江省省级非物质文化遗产名录。20世纪50年代以来,由于经济全球化、多元化的发展,当地的青壮年涌向城市生活、工作,很少再接触花鼓戏,也无心学习花鼓戏。与此同时,上了年纪的老艺人也相继去世,包山花鼓戏后继无人,正处于濒临失传的境地,必须进行大力抢救与保护。

包山花鼓戏长期流行于一个相对封闭的村庄,较少受到外界的关注,也鲜见于文献记载,这使包山花鼓戏被蒙上了一层神秘的面纱。钱穆曾说:"中国历史有一个最伟大的地方,就是它能把人作为中心""只有人,始是历史之主,始可穿过历史之流变,而有其不朽之存在"。然而,这一传统却在20世纪西方近代学术思潮的冲击下日渐式微,遂使学者们发出历史研究中"人的隐去"[①]的叹息。承继"以人为本"的中国历史学研究传统,是研究某个戏种、剧种、曲种、乐种、歌种历史的恰当方式。演唱行为,不仅是个体行为,也是群体行为。脱离个体,研究群体,界限模糊,大而不适。故此,贴近艺人个体,聆听艺人口述,记录艺人演唱……就是恢复史学温度,给了艺人温情的最好的方式,也是我们掌握包山花鼓戏传承剧目及曲目的最好方式。

① 陆胤. 以人物破除界限[J]. 读书,2014(07):153.

第一节 包山花鼓戏传承人

在全球化的背景下，中国传统艺术文化正向现代艺术转型，民间艺术文化的地位不复从前，曾经具有很大影响力的老一辈艺人渐渐被人们淡忘，他们的艺术似乎也随着时间一点点被遗忘。传统艺人社会地位不高，待遇低下，这导致越来越少的人愿意从事花鼓戏表演和创作。包山花鼓戏是一种口头传述的文化，如今却随着老艺人的逝去而逐渐凋零。据传承人蔡崇春介绍，现在仅剩的一些愿意从事花鼓戏的艺人年龄也大多在30岁以上。现代社会多元文化的发展也使得人们的追求更加多样化，村里的年轻人选择越来越多，他们更多会选择走出去，而不是留在乡里学习传统艺术。

云和县文化馆叶林红（左）、陈江涛（右）

一个时代有一个时代的文化，一个民族有一个民族的艺术。费孝通说："为了对人们的生活进行深入细致的研究，研究人员有必要把自己的调查限定在一个小的社会单位内来进行。这是出于实际的考虑。调查

者必须容易接近被调查者，以便能够亲自进行密切的观察。"① 为了寻觅包山花鼓戏的踪迹，我们分别于 2017 年 4 月 20 日、5 月 4 日前往云和县文化馆，在叶林红书记、陈江涛馆长的大力支持下，我们采访了张再堂、徐锦山等传承人，又到包山村采访了其他艺人，对包山花鼓戏传承谱系及传承人有了清晰的认识。

一、传承谱系

所谓谱系，按照现代汉语词典的解释就是"家谱上的系统""宗族世系"。就包山花鼓戏传承而言，那就是传承人的"系统"或"世系"。我们将传承人口述史料进行系统梳理后，包山花鼓戏传承人谱系渐渐清晰。

第一代：徐同庆，生于同治壬申年（1877 年），为灯首；张根田、张启坤、徐同堂、张坤应饰演相关角色。活跃于 1898 年。

第二代：徐同雷为灯首；张子圆，生于光绪丁酉年（1897 年），任乐手；阙章寿，生于光绪壬寅年（1902 年），饰丑角；徐子兰、阙沼兴饰生角。活跃于 1902 年。

第三代：徐子义为灯首；徐同会，生于光绪乙巳年（1905 年），饰旦角；张子洪，生于光绪庚子年（1900 年），张焕堂、徐宝松、张子圆饰演相关角色。活跃于 20 世纪 20 年代舞台。

第四代：徐启树，生于光绪壬寅年（1902 年），为灯首；赵洪进，生于宣统元年（1909 年），任乐手；张再福，生于 1926 年，饰生角；徐献邦，生于 1927 年，饰旦角；徐宝元，生于 1928 年，饰丑角；张再周，生于 1929 年。活跃于 20 世纪 30 年代舞台。

第五代：张再堂、徐宝松为灯首；赵洪进为乐手；张岳满，生于 1931 年，饰生角；徐献洪，生于 1931 年，饰丑角；张陈兴，生于 1930 年，饰旦角；张有交，生于 1929 年，饰演花鼓女。活跃于 20 世纪 40

① 费孝通. 江村经济：中国农民的生活 [M]. 北京：商务印书馆，2004：24.

年代舞台。

第六代：乐手有徐宝松、赵洪进、张汉章、徐献根、赵志登。演员有张宝兴，生于 1934 年，饰演生角；徐献友，生于 1932 年，饰演旦角；张亦青，生于 1934 年，饰演丑角；徐献忠，生于 1931 年，饰演花鼓囡。

另张宝兴为乐手；演员张善深生于 1945 年，饰演生角；张善康，生于 1942，饰演丑角；张善平，生于 1945 年，饰演旦角；张友廷，生于 1946 年，饰演花鼓囡。活跃于 20 世纪 50 年代舞台。

第七代：徐献友为灯首；张汉章、赵洪进、张土旺为乐手；叶岩满，生于 1950 年，饰演生角；张美娟，生于 1951 年，饰演旦角；徐玉福，生于 1949 年，饰演丑角；张彩竹，生于 1950 年，饰演旦角；阙春梅、张益兰均，生于 1951 年，饰演花鼓囡。活跃于 20 世纪 60 年代舞台。

第八代：徐锦山，生于 1949 年，任灯首及丑角；张再堂、张土旺、张成礼、张卫根、徐兴亮、张咸勋为乐手；阙金连，生于 1966 年，饰演生角；张和英，生于 1967 年，饰演丑角；张岳娟，生于 1967 年，饰演旦角；张爱爱，生于 1968 年，饰演花鼓囡。

另有赵细娟，生于 1969 年，饰演生角；张岳菊饰演丑角；张明娟，生于 1969 年，饰演旦角；赵青梅饰演丑角；赵查娟，生于 1970 年，饰演旦角；赵水玉，生于 1967 年，饰演旦角；张龙英，生于 1969 年，饰演花鼓囡；项朝存，生于 1970 年，善演旦角、小丑、大相公三角色。活跃于 20 世纪 80 年代舞台。

第九代：徐锦山、张再堂，任灯首；赵元必、张善宗、张森木任乐手；徐亚飞生于 1993 年，饰演生角；张丽丽，生于 1991 年，饰演丑角；赵美香，生于 1992 年，饰演旦角；徐亚利生于 1992 年，张菲菲饰演旦角。常年活跃于舞台上。

张咸礼（左）、张陈兴（中）、徐锦山（右）合影

二、代表性传承人

（一）张再堂

张再堂，生于 1921 年，1929—1933 年，就读于云和县箬溪小学；1933—1938 年，就读于云和县狮山师范学校；1938—1943 年，在建国乡（原云坛乡）中心小学、朱村小学教书；1943—1945 年，在云和县农业推广所工作，后回乡务农。

张再堂从 17 岁开始跟随叔父张子乐学习包山花鼓戏，经过多年的随班学习演出，张再堂技艺日益精湛。他擅长包山花鼓戏的各类角色表演，能演奏包山花鼓戏班的各类乐器，包括二胡、唢呐、笛子、锣、鼓等，是后台的一把好手。张再堂在戏班中擅长饰演生角，他扮演的小生风流倜傥，赢得观众的一致好评。后期，张再堂任灯首，每年春节前夕组织花鼓班进行剧目排练。由于他精通包山花鼓戏的几十个传统剧目，并集吹拉弹唱的技艺于一身，其他村落组班也多请他去教习，张再堂为包山花鼓戏的传承发展做出了卓著的贡献。

张再堂老人作为包山花鼓戏的传承人，自20世纪30年代起就活跃在各个城乡舞台。改革开放后，包山村重组花鼓戏班，张再堂因其精湛的表演技艺长期担任灯首，负责每年的组班、培训、巡演等事项。近年来，他虽年事已高，但还是积极配合文化部门完成花鼓戏的普查、挖掘工作，录制了包山花鼓戏传统剧目，并培养了一批中青年演员。20世纪80年代后，张再堂等人重组花鼓班，并大胆创新剧目。

作者（右）与张再堂（左）合影

浙南花鼓戏过去一直遵循凤阳花鼓戏只有男演员、没有女演员的传统，全由男演员组成。张再堂与徐锦山一起培养了女演员，在《篾篱阵》中安排女演员首演并获得成功，包山花鼓班至今坚持男女合演，为包山花鼓戏的传承发展拓宽了前景，

张再堂存留的剧本

为花鼓戏的发展做出了里程碑式的贡献。戏班在传承传统剧目的基础上，还把婺剧的一些折子戏，如《牡丹对课》《和尚下山》等移植上演。到了20世纪80年代又把越剧折子戏《十八相送》《楼台会》《方卿见姑》等移植上演，极大地丰富了花鼓戏的内容。据老艺人张再堂介绍，要成为包山花鼓戏传承人并非是件容易的事，必须具备多方面的条件。最重要的是自己要有稳定的经济来源，不可以只靠演唱花鼓戏养家糊口。其次是有天生的好嗓音，学成唱腔就靠一副好嗓子，如果天生不是这块料，就算勉强入行，日后也难成

张再堂留存的剧本《十绣》等

名角。再次是要自主、自发地坚持学习，不能知难而退，半途而废。最后是要正式拜师，这样才能真正得到花鼓戏江湖艺人的认可。

（二）徐锦山

徐锦山生于1949年，1957—1964年，就读于包山村小学、云坛乡小学等。1964—1967年，就读于云和县中学。1968—1970年，在县文化馆做临时工。1970至今，在家务农，任包山村文教卫生委员，负责开办乡村文化俱乐部，配合中心工作开展宣传演出。1978年，以灯首身份恢复举办"包山花鼓戏学习班"，于1980年，组织重建"包山花鼓戏戏班"，任灯首至今。徐锦山是包山花鼓戏的第八代传人。曾祖父徐同庆是包山花鼓戏戏班第一代传人，为灯首；爷爷徐子义为第三代传人，亦为灯首，演旦角；叔父徐献帮是第四代传人，于20世纪三四十年代参加演出，是知名旦角演员。

徐锦山在 10 岁前便开始跟爷爷徐子义学唱花鼓戏。爷爷每次排戏、演出均把他带在身边。爷爷徐子义作为包山花鼓戏的第三代传人、灯首，不但是徐锦山花鼓戏艺术的引路人，更是终生将其扶植、培养的导师。即使在"文革"十年里，爷爷仍继续偷偷地一个把式一个把式地向他传授技艺。长期受花鼓戏的艺术熏陶，使徐锦山从小就爱好花鼓戏，并立下演一辈子花鼓戏的志愿。儿时他就曾参演过张再堂先生举办的"花鼓会"，扮演大相公的角色。

作者（左）与徐锦山（右）合影

"文革"期间，包山花鼓戏停演，爷爷忧心忡忡地对锦山说："祖祖辈辈都演花鼓戏，只怕到你手里花鼓戏这门技艺就要绝了……"爷爷的一席话震动了徐锦山，他决心要把花鼓戏传承下去，发扬光大。当时，老艺人一个个带着遗憾去世，许多花鼓戏的宝贵资料被作为"回归""毒草"付之一炬。徐锦山在老前辈包山花鼓戏第五代传人张再堂先生的帮助下，一个个寻访以前演过花鼓戏的老艺人，翻山越岭、跋山涉水收集整理花鼓戏的资料，为挽救这门古老的艺术做出了不可磨灭的贡献。

改革开放初期，因张汉章等一批老艺人纷纷离世，当时快 30 岁的徐锦山以新一代传人（灯首）的身份，在村里恢复了花鼓戏学习班，及时抢救了包山花鼓戏，不久又组织重建了包山花鼓戏戏班。近年来，徐锦山继续举办学习班，努力培养新一代演员，并在每年春节期间组织演出。重新登上舞台的包山花鼓戏受到了群众的热烈欢迎。

同时，徐锦山在包山花鼓戏的内容上也做了重大革新和探索，除完善了传统的《簸箕阵》《六角阵》等，还把传统的地方民间小调，如《凤阳看相》《卖花线》《打莲湘》《卖小布》等移植上演。近年来又新

编现代剧目，丰富花鼓戏的内容。

包山花鼓班于1980年重建后每年春节在本乡各村、云和县城、沙溪、局村、小顺和丽水、大港头、丰源等乡以及景宁县的后星，渤海一带演出，每年演出几十场。1981年，徐锦山带班在丽水丰源一带共演出17天；1982年在本乡各村演出20场；1983年在梅源区大会堂演出20场，并在省电视台播出；1983年12月中国社科院技术资料室电影摄影师韩悦先生在梅源大樟树坛拍摄了徐锦山的花鼓班的全套演出节目，大部分剧照在《今日中国》上发表。1984年春节，徐锦山带班参加云和县规模最大的歌舞灯会，同年八月，徐锦山组织云和地区的花鼓戏、采茶灯、马灯戏参加在景宁举办的民族民间广场文艺大展演。同时，为宣传计划生育，徐锦山把小戏《劝婆婆》改编成花鼓戏，也在景宁大展演中表演，并在丽水电视台播出；1985年，徐锦山带班参加全县迎春灯会获二等奖；1986年11月，徐锦山带班代表丽水地区参加在浦江举办的浙江省农民剧团研讨会暨会串演出；1991年，包山花鼓戏被编入中国民族民间舞蹈集成浙江省丽水卷；2006年，包山花鼓班参加县文化艺术活动月共演出22场；2007年，包山花鼓班参加县文艺调演获优秀奖，参加"第三届中国木制玩具节"演出，并在本乡演出25场；2008年，徐锦山重组演出队伍，继续收集、整理了一批原有的包山花鼓戏，创作现代剧目，并于当年在各乡镇演了17场，在县城演出20场，在丽水经济生态博览会上参加演出，获得一致好评。

（三）张咸礼

张咸礼，1955年生于包山村7组。从小随父亲张宝兴学花鼓戏（8岁开始上台演出）。他回

作者（右）与张咸礼（左）合影

忆说："小学的时候没电视看，大人们在哪里演戏我就去哪里看，剧目就是现在演的传统剧目，当时的老艺人组成了包山花鼓班，邻村的村民都爱看，梅湾、陈村等一个正月要演20多场。1972年，村民组成宣传队，我随父亲学打锣鼓、敲鼓板，乐谱已经记在心里了。基本上每场演出我都去，一个晚上都没少过，乐队里少我一个人，其他成员也只能休息。"

（四）张和英

张和英，1967年生，1975年就读于包山小学，1981年上初中，从小喜欢文艺，参加学校文艺队（游效苏老师教音乐）。文艺队有队员七八人，曾到云坊、云和县城等地演出。张和英最擅长唱歌跳舞。1983年，她初中毕业，跟张再堂学习包山花鼓戏《大花鼓》《补缸》《卖茶》《卖草灯》等传统剧目，边学边演，同时，也向演员赵洪进学了《刘秀抢饭》等传统武戏剧目。今为包山花鼓班主要演员，多次参与包山花鼓戏演出。

张和英

（五）张明娟

张明娟，生于1969年，从14岁开始跟随师傅张再堂学习包山花鼓戏，经过多年的随班演出学习，张明娟演唱技艺精湛。她擅长包山花鼓戏的旦角表演，饰演的角色形象娇俏活泼，深得群众喜爱。20世纪八九十年代，随着花鼓戏的再度兴起，戏班每年春节前组织剧目排练，春节期间赴周边村子进行表演，正月初二起灯，至正月二十收灯停演，将花鼓戏送到乡亲家的中堂，每天晚上演出20余场。张明娟于1981—1986年间一直参加包山村花鼓戏演出；于1987—2004年在包山村教孩子学习花鼓戏表演；于2005—2013年坚持参加县文广新局组织的文化下乡活动，到各村进行宣传演出。同时，她也随戏班参加历年来县文化

部门组织的民间民俗艺术月活动。由于张明娟本人精通包山花鼓戏的十几个传统剧目，便承担起了教习下一代学习花鼓戏的责任，对包山花鼓戏的传承发展产生了积极而深远的影响。

作者（左）与张明娟（右）合影

（六）项朝存

项朝存，1970年生，2007年跟随张再堂、徐锦山等老一辈艺人学习包山花鼓戏，不仅善演旦角、丑角、大相公三种角色，还能演奏乐器。常表演的剧目有《大花鼓》《补缸》《卖花线》《游船调》等。

项朝存

第二节　包山花鼓戏传承剧目

包山花鼓戏的根源是安徽的凤阳花鼓戏，它经过后代艺人的不断加工创新，形成了一种介于民间小戏、曲艺、歌舞之间的独特艺术形式。角色方面，包山花鼓戏在保留凤阳花鼓戏一男一女两角色的基础上又添加了大相公和花鼓囡两个角色，大大增强了戏剧的趣味性。唱腔、对白采用包山口音，突出了地方特色，曲牌主要有《闹长沙》《柳条金》等。戏班剧目非常多，除《走广东》《闹湖船》等传统剧目以外，还有《断桥》《牡丹对课》等新编剧目。上述剧目不仅是包山花鼓戏的经典剧目，同时也是包山本土文化的艺术结晶，受到广大人民群众的喜爱。

这些剧目都创作于艺人、劳动人民之手，故事来源于平常生活和古时流传下来的神话、传说等，大多描写的是乡村姑娘、书生公子、官吏商贾等人物以及他们的生活、理想。包山花鼓戏的剧本非常生活化，语言生动，艺术表现形式别具一格。

一、《大花鼓》

特色介绍：大相公和花鼓囡两个角色。说唱融合，对白和唱腔多用包山本土方言，戏剧语汇丰富，具有鲜明的地方特色。

生　苦读寒窗，读的诗书在学堂，小小书勤读，文章可立身，南朝句子贵，小生读书人，小生扬州人，姓李李逢春，爹爹新造花园，不免去到花园，游戏一番别了。

生　（唱）一月春兰花正开，二月桃花淡淡红，三月牡丹开芍药，四月木梨花在园中，五月石榴红似火，六月荷花水石披，七月占梨红叶下，八月风送木樨香，九月黄菊花满天下，十月鸡冠

载小年，十一月梅花雪里白，十二月山茶送过年，一年四三十二月，月月之花开，月月红。（白）小生看了百花茂盛不免去到牡丹亭下安睡。

旦　（唱）雪花啊飘一飘，雪花啊飘一飘，说了小姐年命，来到花园来采花，花园内落碎花，失去奴奴群边花，东边采采朵凤仙花，西边采采朵牡丹花，采得的百花染指甲。（白）小女子，采了十三月花名篮篮拿起一走，这里相公睡着，不免手拿石块惊他一惊。

生　这位小女子来到大相公花园何事？

旦　非为别事，来采十三月花名。

生　大相公花园只有十二月花名，哪有十三月花名，花拿来给大相公看看，花都新鲜茂盛，不采你的花，只采你脸上花。

旦　不好意思，前面两个大花鼓人来了。

丑　（唱）咚咚子花鼓手上拿面锣。

旦　（唱）远远是看见不是手差，你打鼓，我打锣，两个花花哭，两个差不多，哎，你打鼓，锣锣来杀，公不离婆，秤不离砣，那婆风流露两个花花笑，两个差不多，哎，你打鼓，锣锣来撒。

丑　婆儿，婆儿，林了（你）几天没有上街？

旦　三天没有上街。

丑　去到街坊上弄点生意做做。

旦　好的。

丑　家住凤阳，家住凤阳，两脚走慢慢，走到街坊上弄来一斗斗米，回来供诸娘。

旦　老娘就是老娘，什么供诸娘。

丑　诸娘老娘样的，婆儿路走错了。

旦　走到哪里去了？

丑　走到城隍庙里去了。

旦 不是，是大户人家房子。

丑 同你凤阳没？

旦 凤阳没有富贵，哪有大户人家房子。

丑 那门前是两个花斑狗？

旦 不是，是狮子捧手球。

丑 同你凤阳没有？

旦 同你凤阳没，哪有狮子捧手球？

丑 婆儿你见得多，你站在这里，哎，我到街坊上弄点生意做做。

旦 老个你是早回。

丑 晓得，小子大门前，好大对联，对联上花六七，六七花，他识着我，我识不着他，大姐，大嫂听花鼓，东边看看风调雨顺，西边看看国泰民安，列中间看看，看是看见一个毛什鬼，好像春三二月老牛耕田，拜啰，拜啰，在此打瞌睡，我要惊他一惊。

生 啊崔啊崔，天上没有响雷公，地下没有起大风，只见相公头上叮咚咚，叮咚咚。

丑 是你老祖公。

生 是你老太公，你这个毛里毛糙做什么生意？

丑 看我照牌。

生 看你照牌，卖锣的不是？

丑 不是。

生 卖唱的？

丑 不是。

生 这样不是，那样不是，给大相公打屁股。

丑 七老八老，给你大相公打屁股，大相公我做个呀认，给催催三个不出门，空了个凤阳人，咚咚咚头上打窟窿。

生 多者四五个少者两三个，你一个人打里花鼓。

丑 外面还有伙皮。

生　只有伙志，哪有伙皮？

丑　伙志伙皮一样。

旦　你伙志伙皮拿来给大相公讲一讲，讲一讲。

丑　大相公，讲就讲，讲就讲，有什么讲讲。

生　大相公扬州人，土话拿来讲，棠字拿来讲，讲讲样的。

丑　晓得，婆儿，婆儿，大相公叫你去讲一讲，讲一讲。

旦　讲就讲，讲就讲，有什么讲讲。

丑　大相公扬州人，土话拿来讲，京学拿来讲，讲讲样的。

旦　晓得。

生　不中，不中。

旦　从何来？

生　头看看的，身上混混的，脚太大一点实在不中。

旦　凤阳人扮头不扮脚。

生　脚大有何用？

旦　脚大走西了。

生　那脚小。

旦　脚小在案里。

生　大相公年长一十九天街坊走来来往往，见了不吃亏，只有男人合伙志，哪有女人合朋友？

丑　有有有。

生　好好，讲得清，说得明，就罢了，若还讲不清，说不明，大相公腰边奴，奴拿出，三块大清钱，一送送到街坊上，买一张红纸贴上头，写起鸿门四字。下头写起顿看百拜，百拜又一送送到前面什么所在？

丑　有司衙门去。

生　是了，打你两个凤阳人，四十大毛板，白的打之红，红的打之黑，黑的打了不林数，还是送到街坊上示众示众。

丑　呼呼打花鼓，打出火，婆儿婆儿，打花鼓打出火。

旦　什么火？

丑　大相公年长一十九天街坊走。

旦　打你了白屁股。

丑　什太你娘连老婆打我回白屁股？

旦　是你皮房。

生　皮房吃得的用得的。

丑　没有吃皮没有用过，转去问问起。

丑　婆儿婆儿，大相公问你皮房吃得的，用得的。

旦　是你侍内。

丑　月光得大相公是我侍内。

生　侍内卖里多少钱一斤。

丑　没有卖过，没有买过转去问问起。婆儿婆儿，大相公问你侍内多少钱一斤？

旦　是你老婆。

丑　老婆老婆，有什么皮房付内，付内皮房，弄了老子七天八斗拿来打。

生　你也不躲，打她也不躲骂，你是她丈夫，她是你老婆，林来林去（说来说去）都是大相公老婆。

丑　你有好的命。

生　我没有好的命，你有好的命。

丑　我去了五十两银子买来打花鼓。

生　花鼓多少钱一跳。

丑　花鼓有大跳有小跳。

生　大跳？

丑　大跳一百个。

生　十跳一小跳五十双。

生　大相公还你钱。

丑　还找多？

生　还你三个钱两跳？

丑　三个钱两跳，不做不做。

生　转来转来。

丑　转来何事？

生　大相公还你多。

丑　还我多少？

生　六个钱四跳。

丑　好生意，好生意，婆儿好生意。

旦　什么好生意？

丑　大相公先前还我花鼓钱少，三个钱两跳，我说不做，他后来还我多。

旦　还你多少？

丑　还我六个钱四跳。

旦　一样。

丑　两样不是。

旦　你拎拎（仔细端详）看。

丑　拎拎就拎拎看，一二三跳。三二一跳，当真一样的，男人拎不女人过，不做不做。

生　转来转去。

丑　转来何来？

生　会做生意，门头坐，不会做生意，门外过，打得大相公嘻嘻哈哈笑，铜钱一大挑。

丑　当真。

生　大相公讲那样讲没有人打差（配合）。

生　前天何人打差？

丑　前天我儿子打差。

生　你儿子哪里去了？

丑　我儿子归凤阳去了，大相公同你打差。

丑　你当我儿子。

生　我当你老子。

生、旦、丑　（合唱）正月里来无花采，二月里来花正开，三月里来花开了，四月秧长我不来，哎，四月秧长我不来。

丑　大相公花鼓完成了，拿花鼓钱。

生　什么？大相公没有听见，两三句花鼓就打完成了，大相公后堂还有小姐，三天不吃饭，四天不梳妆，打得小姐嘻嘻哈哈笑，铜钱乱抓不乱数。

丑　当真？

生　当真。

丑　老实？

生　老实。

丑　大相公叫你小姐出来听花鼓。

生　我小姐坐在帘内听，你站在帘外唱。

丑　什么一吊银子朵我年内打斗年外去，料子不高兴。

生　你这个人连官话听不懂，我小姐坐在里面听，你站在外面唱。

丑　那样讲还差不多。

丑　婆儿杀（敲）起锣来打起鼓。

生、旦、丑　（合唱）杀起锣来打起鼓，杀锣打鼓听我唱歌，杀锣打鼓听我唱，单唱凤阳一支歌。大凤阳，小凤阳，凤阳本是个好地方，凤阳出个朱皇帝，十年大旱九年荒。大户人家卖田地，中户人家卖耳环，小户人家没有东西卖，买副锣鼓走四方。

丑　（唱）我们命苦真命苦，一生一世讨不来老婆，别人的老婆绣花又绣朵，我家的老婆天天打花鼓，一双大脚婆。

旦　（唱）奴奴命苦实在真命苦，一生一世嫁不得好丈夫，别人的丈夫做官又作福，奴奴的丈夫天天走江湖，一片顿疹湖。

生　（唱）凤阳姐，凤阳姐要买头梳相送你。

旦　（唱）苏州要买苏州锣，要买头梳做什么？

生、丑　（唱）要买头梳梳你头上，别人看见笑哈哈，凤阳姐，凤阳姐，要买衣裳相送你。

旦　（唱）苏州要买苏州锣，要买衣裳做什么？

生、丑　（唱）要买衣裳穿你身上，别人看见笑哈哈，凤阳姐，凤阳姐，要买裤子相送你。

旦　（唱）苏州要买苏州锣，要买裤子做什么？

生、丑　（唱）要买裤子穿你身上，别人看见笑哈哈，凤阳姐，凤阳姐，要买鞋子相送你。

旦　（唱）苏州要买苏州锣，要买鞋子做什么？

生、丑　（唱）要买鞋子穿你脚上，别人看见笑哈哈。

丑　大相公，花鼓打完了拿花鼓钱。

生　叫你婆儿来拿。

丑　什么唱是我唱，跳是我跳，朵我婆儿来拿？

生　你拿拿少一点，你婆儿来拿拿多一点。

丑　当真？

生　当真。

丑　晓得，婆儿叫你去拿花鼓钱。

旦　带带来。

丑　编都编不来，不带带来。

旦　当真？

丑　当真。

丑　跟来跟来。

旦　跟来何事？

丑　大相公头上红彤彤，身上毛葱葱（毛茸茸），一双眼睛光哩啦，不会动脚也会动手，你要当心。

旦　凤阳人卖口不卖身，大相公开门。

生　外面何人？

旦　凤阳人。

生　开了门，请进来，请坐。

旦　同坐。

生　家住哪里？

旦　家住凤阳。

生　离这里多少路程？

旦　千里迢迢。

生　车来马来？

旦　有车有马，不斗你处州打花鼓。

生　山路来水路来？

旦　山路来来儿多弯，水路来来儿多滩。

生　今年多少年纪？

旦　今年十八岁。

生　同大相公同年。

旦　不要讲同年，要花鼓钱。

生　花鼓钱都有，你小调唱两句给大相公开开心。

旦　小调都有，就是喉咙不大好。

生　大相公，给你帮唱。

旦　杀起调也。

旦　（唱）今年花灯来到你家中，不是年宵灯不来，嗨哟我哥哥嗨哟哥哥，不是年宵灯不来。

生　（唱）嘀氏门，哆松哆松，呀呀也来到我家唱什么？

旦　（唱）别的歌儿我不唱，单唱一支凤阳歌，嗨哟我哥哥嗨哟哥哥，单唱一支凤阳歌。

生　（唱）嘀氏门，哆松哆松呀，阿妹也来凤阳究竟怎么样？

旦　（唱）大凤阳，小凤阳，凤阳本是好地方，嗨哟我哥哥嗨哟哥哥，凤阳本是好地方。

生　（唱）嘀氏门，哆松哆松阿妹呀，凤阳到底怎么样？

旦　（唱）凤阳出了个朱皇帝，十年大旱九年荒，嗨哟我哥嗨哟我哥，十年大旱九年荒。

生　（唱）嘀氏门，哆松哆松阿妹呀，以后凤阳怎么样？

旦　（唱）大户人家卖田地，中户人家卖耳环，嗨哟我哥嗨哟我哥，中户人家卖耳环。

生　（唱）嘀氏门，哆松哆松阿妹呀，小户人家卖什么？

旦　（唱）小户人家没有东西卖，买副锣鼓走四方，嗨哟我哥哥嗨哟我哥哥，买副锣鼓走四方。

生　（唱）嘀氏门，哆松哆松阿妹呀，这样生活怪不得，怪不得。

旦　大相公花鼓打完了拿花鼓钱，一大跳一小跳，呀呀也，收了起。

生　还有一分银子送你，买买胭脂水粉。

旦　不要丢在地上。

丑　带来带来，给老子买买香烟吃吃也好。

生　开了门。

丑　花鼓钱。

旦　一大跳。

丑　收了起。

旦　呀呀也。

丑　收了起。

旦　没有了。

丑　还有的。

旦　没有了。

丑　还有的。

旦　真的没有了。

丑　真的没有了？同你城隍庙算账。

旦　去就去。

丑　去去行行，行行去去，城隍庙到了，婆儿婆儿我有一比。

旦　你比什么？

丑　（唱）好一比城隍庙，一面鼓三天不打上白花。

旦　老娘也有一比。

丑　你比什么？

旦　（唱）还一比城隍庙一面钟三天不打上盐霜。

丑　老子锣子不要了。

旦　老娘鼓子也不要了。

丑　鼓子给老子垫垫屁股也好，算账。

旦　一大跳？

旦　对的。

旦　一小跳？

丑　对的。

旦　呀呀也。

丑　对的。

旦　没有了。

丑　还有一分银子不拿出来。

旦　真的没有了。

丑　没有了讲出来不好意思。

旦　讲就你讲。

丑　就我讲就讲。

丑　（唱）掷掷你不要脸，要脸皮，头上闹哄哄，面上笑嘻嘻，难怪大相公不嫖秀你。

旦　（唱）掷掷你不要脸，掷掷你不要脸，两根头毛红欺欺（红彤彤），两根胡须超啼啼（长长的），你会做贼会偷鸡。

丑　嗨哟连偷鸡都讲出来。

丑　（唱）偷来鸡抓来鸡藏在你老娘狗肚里。

旦　（唱）偷得来抓得来，老娘也吃得。

丑　吃都吃得不要讲出来。

丑　(唱)真是出门容容你,在家不容你。

旦　不要你容。

丑　就打。

旦　打就打。

旦　(唱)奴奴当初嫁给你,多给冤头带珠簪,身穿罗缎十指尖尖,三寸金莲,今日要打,东日要骂西日还同你来打鼓唱戏,奴家奴家好伤心,打你不过咬你一口。

丑　哎呀。(唱)奴奴姑娘黑良心,奴奴姑娘黑良心,拳头打了不作数,肩头咬了一层皮。(白)你看还要生气,不要生气,明天还要打花鼓,没有办法只好去跪他一跪。(唱)劝贤妻,劝贤妻在此,在此跪一礼。

旦　不让你跪。

丑　就跪东进,跪不,你起转到西进,西进去跪。(唱)劝贤妻,劝贤妻在此,在此跪一礼。

旦　不让你跪。

丑　就跪。你做女人也有气,我做男人也无气,我跪在城隍庙三天不站起。

旦　(唱)千不是,万不是,总怪奴奴当初。(白)老个站起?

丑　不站起。

旦　站起。

丑　不站起。

旦　不让恼气,不让恼气,气恼恼来得快,站起来。

丑　听到老婆两句话讲得好,站不起,爬也爬起来了。

旦、丑　(合唱)少年夫妻,老来相打相骂不好意思,这里家伙收拾起,再去别家做生意。

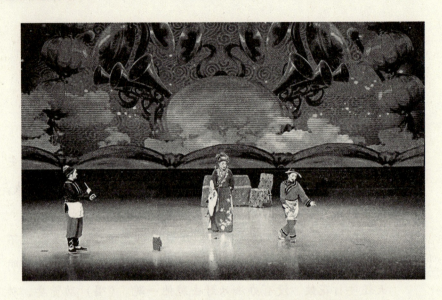

包山花鼓戏《大花鼓》剧照（五）（云和县文化馆供稿）

二、《闹湖船》

剧情介绍：一名男子碰见一名妙龄少女，为博得少女的好感，就夸其长得漂亮，少女与男子斗嘴。

生　（白）好笑好笑真好笑，正月十五闹元宵，一闹闹到清明时，祖宗坟头去祭扫，轰隆轰隆轰隆，一连三个大花炮，吓得山羊麂子满山跳，满山跳。我姓朱，叫头，别人都叫我猪头，我不干别的事，专门嫖嫖过过日子，别的事情不想，一天总是想着女人，我听说苏州女人唱小调唱得很好，不免去到苏州一走。（唱）三步拿来两步走，两步当作一步行，三脚两步来得快，不免来起十河头。

（白）我脚也走痛了，在此处有船来搭船去吧。

生　船家家搭船。

旦　我船载货不载人。

生　对不起，请给我搭一搭。

旦　不能搭的。

生　我货给你搭好了，快进来，快进来。
旦　开船。
生　船家家，人家都说你苏州女人唱小调唱得很好，你会不会唱？
旦　唱是会唱的，是要钱的。
生　要多少钱唱一支？
旦　一两银子唱一支。
生　好，一两银子就一两银子，只要听得爽，不管他了，你唱好了。
旦　（唱）杀起调呀。（唱《送叩》《十二月花名》）
生　唱得好，唱得好，真呀爽，一两银子值，一两银子拿去。
旦　相公不够的。
生　你自己讲过一支一两银子。
旦　对了，一支一两，《送叩》十支，《十二月花名》十二支，不是二十二支，就要二十二两。
生　嚯嚯，那糟糕了，二十二两银子是没有办法了。
旦　相公，你想想办法看。
生　没得想呀，有了，船家家，我这个色花给你好了，作五两银子。
旦　算了，相公不够的。
生　不够的？这把伞子给你好了。
旦　好的，相公还不够。
生　还不够？没有办法。
旦　想想看。
生　有了，只要听得爽，这件衣服就给她好了。喏，这件衣服给你要不要？
旦　要的。
生　当作十两银子给你。
旦　不值得。

生　值多少？

旦　只值八两银子。

生　好，八两就八两，拿去拿去。

旦　相公，还不够。

生　还不够，真没办法。

旦　你再想想看。

生　管他的，只要弄到手，这件裤子就给她好了。这件裤子给你要不要？

旦　要的。

生　好作为五两银子。

旦　相公，还是不够。

生　还不够？这双鞋子都给你好了。

旦　相公，我肚皮饿了，要吃饭了。

生　我一分银子没有，哪里有饭吃？

旦　我这里有五角钱，你去那帮买馒头来。

生　你肚皮更大，吃得更多。

旦　分你吃吃。

生　你更好，船家家，我去把馒头买来，我今天夜里要同你睡了。

旦　好的，你快点。

生　晓得。（旦摇橹下，生大叫）船家家，等等。

旦　你慢慢来。

生　船家停一停。

旦　你搭别人船来。

生　（唱）不妙，不妙，真不妙，苏州女子像强盗，把我东西都骗去，叫我如何过日子。（白）嗨哟爹娘。

（丑扮乞丐上）

丑　老弟，你衣服脱了光光的做什么。

生　你不晓得的。

丑　你说我不晓得，我本晓得，你说我晓得，我本不晓得，你本叫她唱小调，想嫖她，所以连衣裳布裤都送给她了，你这个叫轻骨无药医，该死该死。

生　爸爸救救我！

丑　你叫我救救你，我讨饭人，一分银没有，怎样救你？

生　爸爸衣裳给件我穿穿，冻死了。

丑　我讨饭人，有啥衣服，你爽不爽，对台下人说，这个挫佬会嫖女人，我本不救他，看他可怜，又要救救他，这次受了这个教训可能会改过也不一定，我这里一件破衣裳给他穿算了。

生　爸爸你真狠心，你总要带带我回去。

丑　带你回去是无有办法，我问你，你会不会唱莲花。

生　我莲花是不会唱的，帮唱是会的。

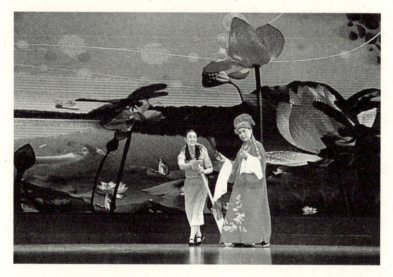

《闹湖船》剧照（云和县文化馆供稿）

丑　那就试试看。

　　（唱）各位观众叫我唱三三来梅，听我莲花唱起来，三来梅，唱，唱三梅，丑花漂。别样事情我不唱，单唱我们两个人。我本年轻做人太高调，以致老来要讨饭。我本年轻做太差，以致

老来唱莲花，他本做人作风差，今日要跟我唱莲花，他做人会风流，脱了衣衫吃苦头，他本做人太会嫖，一次问你糟不糟。如若一世都不改，千年万年会下海，我劝各位别学他，将来无有好结果。

丑　时间不早了，我们走吧。

三、《走广东》

丑　冻死达啊（好冷啊）。（唱）日落西山一点红，名字叫作周老隆。（白）周老隆呀周老隆，时不凑运不通，手拿黄金变成铜；今日不是赌，明日不是嫖，嫖嫖赌赌两头空。今日本来十二月，家家户户过年冬，周老隆身上没有半厘铜，心想想好阿妹美娇客，一份情义好得从。（唱）借来银子过年冬。（白）阿妹，阿妹，开门，开门。

旦　（唱）听见门外有人叫，不知何人到门庭。双手推开两扇门，一看是我那大阿哥。

旦　阿哥请进来，阿哥请坐。

丑　晓得，啊呀阿妹，今天周老隆裤子破了一个洞，坐都坐不直，冻死我呀。

旦　阿哥，你大火笼要不要？

丑　要的，要的，快快拿来。

旦　好的。

旦　双手推出大火笼，给我的阿哥烘一烘。

旦　阿哥拿去。

丑　谢谢阿妹。

旦　不要谢。

丑　眼睛上也烘烘，鼻子上也烘烘，上烘烘下烘烘，一烘烘到老祖宗。不如咚，打破了。阿妹的大火笼……

旦　阿呀呀，你这个穷鬼，打破了我阿妹的大火笼。

丑、旦　阿妹，大火笼打破了是没关系，你把银子借点，阿哥过年冬就好了。

旦　阿哥呀，阿哥呀，前几年你哥呀红，我妹呀红，十只皮箱满咚咚。这几年你哥呀穷，我妹呀穷，十只皮箱是空呀都是空，我阿妹没有银子借阿哥啊借阿哥。

丑　阿妹啊没有银子，你有啥东西给，阿哥挡挡就好了。

旦　阿哥你缎披风要不要？

丑　要的，要的，你快快拿来。

旦　好的，阿哥拿去。

丑　谢谢，阿妹。

丑　随手接过缎披风，阿妹给我过年冬。

丑　哦，前面有个小吃店，周老隆我肚皮咕咕响，我周老隆听见桂花酒，喉咙紧跟斗。店小二，店小二？

店小二　外面是谁？

丑　周老隆。

店小二　唉，周老隆你今日到我店里想吃点什么？

丑　你这小店有啥东西吃？

店小二　只要你讲得来的，什么东西都有。

丑　桂花酒有没有？

店小二　有有，菜要什么菜？

丑　一碗吃了还要一碗。

店小二　周老隆这是什么菜？

丑　螺丝呀。

店小二　还要什么菜？

丑　一刀切去二头空。

店小二　这是什么东西？

丑　猪肚肠。

店小二　还要什么东西？哦，面条，面条。

丑　　快快上菜。

店小二　好的，你等好。

店小二　周老隆，菜来了。你慢慢吃，吃了，叫我算账不要跑了。

丑　　店小二，算账，算账。

店小二　你这只手伸出来，给我看看，那只手，伸出来给我看看，两只手伸出来给，我看看，啊呀呀呀，你这周老隆酒吃了，把我酒壶都要偷去。周老隆你吃了三两银子，马上把银子拿出来。

丑　　店小二，我今天没有带银子，你记记账就好了。

店小二　不行，快拿来。

丑　　我真的没有。

店小二　你走过来，让我搜搜看，唉，周老隆，这是什么东西？

丑　　是我阿妹给我的大披风，过年冬的。

店小二　那不行，你吃了没有银子，大披风就当我这里。

丑　　当就当给你，你看看值多少银子？

店小二　这个大披风值不了多少银子，当二两八，还要差我两钱。马上把银子拿来。

丑　　店小二，真的没有银子？对面那个是我表哥，你问他拿好了。

（拔腿就跑）

店小二　哪个？哪个？周老隆，这么倒霉的，又给周老隆骗了。

丑　　（唱）三两银子吃饱了走哦，三步并作两步走，一直走阿妹门。（白）阿妹，开门，开门。

旦　　听见外面有人叫，双手打开门两扇。阿哥，你又找阿妹有何事啊。

丑　　阿妹，阿哥找阿妹，借点银子，过年冬。

旦　　阿哥我给你那件缎披风哪里去了。

丑　　放在里面去了？

旦　　放哪里去了？

丑　放在皮箱里面去了。

旦　你这个穷鬼，哪来的皮箱？

丑　放在雪白雪白皮箱。

旦　你这个穷鬼，把我阿妹大披风吃了当了啊。

丑　阿妹吃都吃了，当就当了，你把银子借点过过年冬就好了。

旦　没有，真的没有。

丑　没有，我把你霉都倒了。

旦　我有啥霉给你倒啊？

丑　那两年我周相公，头上戴起九铜钉，身上穿起缎披风，脚上穿上朝纱鞋，我摇啊摇，摆啊摆。白狗骑起一下下，到你这个猪栏门口，你这个狐狸精，这样叫的周相公，来来到我家里坐一坐，我说去不得，去不得你家里有丈夫。你这狐狸精，说你丈夫早就离婚了，这个狐狸精，又叫周相公来来来，你米圆汤吃不吃啊，我吃一粒甜味的，我越看越漂亮，我一下子给她迷去全部银子，给她骗去了现金，我周老隆问她借点银子都不肯，阿妹你到底借不借。

旦　不借，就是有也不借给你。

丑　阿妹，你上面是啥东西啊。

旦　是我阿妹的祖宗香火。

丑　阿妹银子不借去打香火。

旦　阿哥，阿哥，敲不得，敲不得。

丑　敲不得，你快快银子拿来。

旦　阿哥，那你走广东去不去？

丑　阿妹，银子广东广西都去。

旦　阿哥，那阿妹这里。还有三十两银子，你拿去走广东。

丑　谢谢阿妹。

旦　阿哥，阿妹在家等你发大财回来。

丑　（唱）双手接过三十两银，阿妹给我走广东。

旦 （唱）阿哥出门三年整，不知阿哥好不好，盼望阿哥早回来，阿哥是否还爱我。

丑 （唱）周相公发财了走，挣来银子真来多，一直走到阿妹门。
（白）阿妹，阿妹，开门，开门。

旦 听见外面有人叫，里面走出美娇娘，周相公你回来了。快进来，快进来，请坐。

丑 阿妹，你借了我三十两银子，一直走到广东去，开了一个闹花店，挣来银子真来多，大圆宝小圆宝大皮箱小皮箱，统统搬到你阿妹家里来。

旦 阿哥你发大财了？

丑 阿哥发大财了！你高兴不高兴？

旦 高兴，高兴。

丑 阿妹相好要好到老。

五、《福妈嫁囡》

创作：寒菲、黄平

地点：福村，福妈家门外

人物：福妈，乡村妇女，简称妈

福囡：乡村姑娘，简称囡

喜娘：乡村婚礼仪式中的提亲人

花鼓男：甲、乙，持排灯

花鼓女：丙、丁等8人，持花灯

（畲族《度亲歌》远远传来：红轿扮好起身扛，新郎度亲过山乡……）

幕后众 哦，接亲去哦……

（喜庆音乐起，花鼓队上，穿阵。）

众 （唱）唢呐吹来鞭炮罢，
　　　　福村村头喜鹊叫；

福妈嫁囡真热闹，

　　包山花鼓唱新调。

　　（白）恭喜福妈，贺喜福妈，福妈嫁囡，岁岁大发。

（福妈上）

妈　　发发发。发痱子还是发麻疹？（拉过花鼓男，关门，拦住迎亲队伍）

丙　　本该开门接喜。

丁　　干吗把门关起？

众　　（齐上拍门）福妈，福妈！

（福妈用力推门，众花鼓女跌坐地上）

妈　　花鼓归去，不嫁了。

众　　什么？不嫁？

丙　　良辰吉日早定好。

丁　　迎亲队伍已来到。

丙　　就等新娘上花轿。

丁　　怎能悔婚开玩笑！

妈　　谁开玩笑？

妈　　不嫁就是不嫁！

丙　　不像玩笑，糟糕糟糕，快请喜娘。

众　　喜娘！喜娘——

喜　　来咯！（扯着红绸带兴奋上）

　　（唱）喜娘我天生的热心热肠，

　　牵红线搭鹊桥名播四乡。

　　后生儿后生囡配成鸳鸯，

　　好日子成双过日日往上。

　　（见门内的福妈，白）恭喜福妈，贺喜福妈，花轿迎亲，接福戴花！

妈　　关门！

甲、乙　咣！

喜　（碰壁）奇了怪了耶。（丙上前耳语）什么？悔婚？（拍门）福妈！

甲　铛铛！

喜　福妈！

乙　梆梆！

喜　福妈！

妈　（开门）勿烦！（关门，下）

甲、乙　咣！

众　喜娘！怎么办？

喜　临上轿要悔婚的事从冇碰着过，猪脚吃不成唻！

甲、乙　快问问新郎新娘怎么办？

丁　对，我去寻蓝儿。

丙　我去告福因。

喜　归来！归来！

众　嗯？

喜　都什么年代了还用脚跑？（拿出两部手机）信息化。（同时拨号）喂，喂——（下）

（幕后妈：你今天要嫁，除非从我身上跳过去。）

（众人看幕后，音乐起，花鼓男女穿阵，形成小院和大门。福妈拉福因上，横坐门槛）

因　妈哎——

　　（唱）您不是跳高杆子，

　　　　也不是木马蹲子，

　　　　我也不是奥运苗子，

　　　　更不会当不孝子。

妈　（唱）当年你爸走得早，

　　　　养你教你苦吃饱；

你的婚事妈做主，
　　听话才是尽孝道。
因　（唱）福因最听福妈的话，
　　这婚事您也一口应答；
　　日子是您选嫁妆是您办，
　　今天为何突然变卦？
众　（唱）今天为何突然变卦？
妈　蓝儿变，我才变。
因　蓝儿怎么变了？
妈　我当初同意你嫁他，是让你跟他进城享福，不是让你跟他去畲乡受穷的。他为何放着好好的城里工作不做，回他那破村当村长（村主任）？
因　他要我告诉你的，我怕你不同意。
妈　当然不同意，要不是你临上轿前露了马脚，我差点将自己的囡送到野猪寮，这么大的事瞒着我，你……
因　我是不想让你担心，等蓝儿的村长做出样子来再告诉你！
妈　到蓝村当村长能做出样子？你晓得蓝村是什么地方吗？勿讲蓝儿，神仙当村长都冇救。

（喜娘上）

喜　福妈，男方让我传话，有啥要求讲讲看，他们尽量想办法。
妈　我的要求不高，叫蓝儿甩了破村长，离开畲乡，归城上班。
喜　蓝儿的村长是蓝村人全票选出来的，不能讲不做就不做。你换个别的要求？
妈　别的要求？好啊，聘礼三万！
众　聘礼三万？
喜　（唱）蓝儿他工作时间不长。
众　（唱）又没有爹娘留下家产。
喜　（唱）能不能先写下欠条一张？

众　（唱）到时候连本带息给你还。

福　也就是说，打白条……？

甲、乙　借新娘。

妈　借新娘？哈哈，说出去让人笑掉大牙！哼，他打白条我也打，福因暂时存福村，聘礼几时到我手，他们两个再结婚。

喜　这个难磨的福妈，看不到钱，婚事要黄了。（下）

因　（追）喜娘，喜娘！（回头）妈哎！聘礼钿要少了。

喜、众　什么？福因……

妈　少了？哼哼！三万他都拿不出，再多要点，勍说蓝儿，连蓝村也拿不出。

甲　只以为福妈她嫌贫。

乙　没想到福因更爱富。

甲　既然你不嫁。

乙　我们还不娶了。

甲、乙　走，打道回府！（欲带众走）

因　勍慌走。（挡众）妈！怀胎十月的辛苦，二十多年养育的辛劳，小小三万怎么够？

丙　（恍然）对对，蓝儿一生一世的感激，

丁　蓝村两千村民的希望，

丙　才是最好的聘礼，

众　最大的嫁妆。

妈　蓝村有希望？勍做梦。

甲　算了，勍做梦，大家都勍做梦了。

乙　兴冲冲来，瘪塌塌回，走喽！（欲下）

因　慢！（转身）妈哎！

　　（唱）嫁蓝儿不是嫁大猫，

　　蓝村也不是野猪寨；

　　只要领头羊选得好，

　　　　咸鱼翻身把龙门跳!

妈　蓝村我还晓不得?别村选村长都是竞争拉票,只有蓝村的村长倒贴钞票也没人当。

因　那我才要嫁到蓝村,去帮他。

妈　憨蛋因啊!蓝村是全乡最穷的村,只有因嫁出来,没有媳妇讨归去的。

因　所以蓝儿他才要回村啊!

　　(唱)蓝儿他从小就冇爹冇娘,

众　(唱)穿的百家衣吃的百家粮,

因　(唱)五年前他考上名牌大学,

众　(唱)为学费又让他没了主张;

因　(唱)老支书带着他家家去筹款,

众　(唱)蓝村人卖猪卖牛将他供养;

因　(唱)毕业时他学业好可留省城,

众　(唱)却一心报恩德回到故乡。

妈　(唱)有学问在大地方才好发展,

　　为何要回到这穷村穷乡?

　　当村长要上什么大学堂?

　　害得我里外忙空欢喜一场。

因　(唱)新农村就需要有文化的村官(村干部),

　　国家也鼓励大学生服务山乡;

　　蓝儿他心里早已有本账,

　　三年要让蓝村彻底变样。

　　(白)妈——妈——

妈　(唱)蓝儿他年纪轻头脑发烫,

　　蓝儿他心气大水蛇吞象。

因　(唱)他没有脑发烫水蛇吞象,

　　心里头早已经安排周详。

妈　（唱）安排再好也是心里想想，

　　　　　要做到难上难注定空忙。

因　（唱）考察规划他请来大学同窗，

　　　　　投资人开发商也有意向。

妈　（念）考察考察嘴上讲讲，

　　　　　开发开发画饼一张。

　　　　　城里工作体面安稳，

　　　　　有福不享他是憨蛋。

　　（唱）他是憨蛋。

因　（唱）现成福享享也稀松平常，

众　（唱）年轻人经风经雨才能做栋梁。

因　（唱）他怎能图享福将乡亲撇下？

　　　　　辜负了蓝村人……

众　（唱）致富的希望。

因　妈，这样有情有义有责任心的人我不嫁，我还嫁谁哦？

妈　这个……

（喜娘捧箱子匆匆上。）

喜　福妈！福妈！聘礼凑齐了！

妈、因　啊？

喜　福妈，聘礼凑齐了！呐。（递箱子）

因　他哪来的钞票？

妈　怎么还有铅角子？

喜　（唱）蓝儿他讨媳妇是蓝村的大喜，

　　　　　多少年村里面断了婚礼？

　　　　　到福村接福因是接来福气，

　　　　　怎么能为聘礼耽搁了婚期？

众　（唱）哎——怎么能为聘礼耽搁了婚期？

（花鼓队穿阵换位）

喜 （白）老支书将情况通告全村，村民们你一百他二十忙凑聘礼。呐！这里是现金两万两千一百一十一，不够的部分，看，村民们正抱鸡抱鸭赶猪赶牛赶来这里。

（鸡鸭牛羊音效起，由远及近。幕后原生态畲族山歌起："一行毛竹破两爿，山水布来好种花；郎来栽花我浇水，水流不到花不开。一个香袋一肚花，一生情意一肚话，千日种花今日香，郎妹双双共一家。"）

喜　三万聘礼，一分不差。福妈，收下聘礼，快让福因上轿吧！

众　福妈，收下聘礼，快让福因上轿吧！

妈　（激动地）有这样的聘礼，福因嫁过去，不会受苦。

因　有这样的聘礼，蓝村人今后，不会受穷。

妈　喜娘！聘礼退还。

众　嗯？

福　福因上轿！

众　（欢呼）噢！

（鞭炮声起）

喜　（喊）花轿过府，迎亲接福！

众　（喊）福妈嫁因，匀福送福！

妈　等下！

喜　福妈！你又有啥要求？

妈　有个小小的要求。

众　啊？

妈　冲着有情有义的蓝儿和蓝村人，我想搭配一份陪嫁。

众　陪嫁什么？

妈　陪嫁保姆一名……名叫……

众　福妈——

甲　这个玩笑开得大，

乙　丈母娘要当陪嫁；

甲　蓝村蓝儿福气好，

乙　讨了福囡赚福妈。

众　哈哈。

喜　时候不早了,准备出发。(喊)福妈上轿——

众　嗯?

喜　哦不对不对。福囡上轿!

(音乐起,众人且舞且唱)

众　(唱)一家有福不算福,

　　　　一村有福薄薄福。

　　　　人人造福又送福,

　　　　千福万福福加福!

(舞蹈中,喜娘扯出红绸带,交福囡手中,众人花轿造型)

(剧终)

　　《福妈嫁囡》主要表现的是新农村的新人、新事、新风貌,念白唱腔幽默有趣,表演形式清新脱俗。2008年浙江省小戏大赛中,云和县包山花鼓新戏《福妈嫁囡》囊括了创作、音乐、导演、演出四项金奖,并被选送参加"世博会"第十一届"上海国际艺术节"表演,获得铜翎奖。除此之外,它还代表浙江省参加"大地情深——全国城乡基层群众小戏展演"。包山花鼓戏这一源自深山的艺术文化,在传承创新中散发出独特的艺术魅力。

　　建设新农村,树立社会主义荣辱观是《福妈嫁囡》这出戏的创作核心,它通过制造戏剧冲突和化解冲突营造邻里和谐、社会安定、家庭和睦的温暖氛围,充分发挥了民间戏曲的社会凝聚功能、娱乐功能与文化教育功能。在《福妈嫁囡》的故事中,女婿蓝儿放弃在城里的好工作,准备回到一个名为蓝村的穷村当村长,这件事被福妈知晓后,她当场悔婚,说什么也不肯把女儿嫁给他,还有意为难喜娘,要收三万元聘礼。而蓝村的父老乡亲想方设法,最后全村人用牛、鸭、鸡、猪凑齐了聘礼送到福村。福妈了解事情的原因后扭转了最初对蓝儿的看法,并被

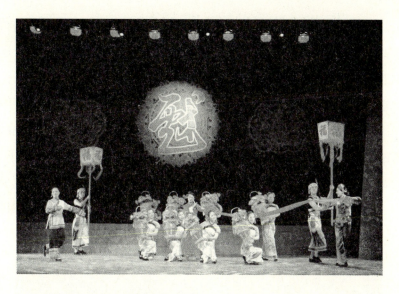

包山花鼓戏《福妈嫁囡》剧照（三）（云和县"非遗"中心供稿）

女婿下定决心改变山村现有面貌所付出的努力深深感动，同意嫁女。由此可见，这场小戏展现了新农村建设中的新人、新事、新风貌，塑造了一个立志改变家乡面貌、知恩图报的大学生村官的光辉形象。此戏结合了戏曲、音乐、绘画、民间歌舞等艺术形式进行编排，其中排灯成为舞台上的一种重要道具。它不仅可以作花鼓戏出场时的灯牌，也可以作戏中人物福妈家的门厅，更可以作福妈家的一把椅子……排灯看似一个不起眼的小道具却发挥了重要的作用，它不仅配合剧情的发展，丰富舞台的视觉效果，同时也营造了喜庆热闹的戏剧气氛，可以说是传统艺术元素和现代舞台技术的创新结合。文艺工作者运用云和畲族舞蹈等基本元素进行小戏中娶亲队伍的舞蹈编排，不仅使舞台变得丰富，也提高了包山花鼓戏的艺术欣赏价值。

五、《补缸》

《补缸》是一出传统的滑稽剧。剧情要从一位穿街叫卖、以补缸为生的小贩开始。他刚到南京谋生活，在路边摆设布置好补缸小作坊后便随口唱起："天刚蒙蒙亮我就出门/可到现在还没有生意/我到处走/从

东门到西门/从南门到北关/走遍城墙四周/没人召唤补缸匠。"老妪王大娘此时听见补缸吆喝，便拿着一个破旧不堪的缸跟补缸匠讨价还价，补缸匠立马抓紧干活，而王大娘进屋内（回后台）便开始梳洗打扮。当她重返舞台时，老妪居然变成了一位美丽少女。补缸匠看得目不转睛，因太专注不小心把刚补好的缸摔碎在地上。王大娘看后让补缸匠换个新缸给她，谁知补缸匠却突然请求王大娘嫁给他。补缸匠遭到了王大娘的嫌弃和拒绝。后来补缸匠一声训斥，换装变身成为一位英俊少年，破旧衣裳也换成了锦绣衣裳。王大娘顿时改变心意，与补缸匠深情拥抱，一起离开舞台，全剧终。

包山花鼓戏《补缸》剧照（四）

六、《打莲湘》

莲湘由一根大概长三尺、比拇指粗的竹竿制作而成，竹竿两端各镂三个圆孔，每一孔中分别有串几个铜钱，用彩漆上色，两边用花穗彩绸装饰，也称为"花棍"或者是"竹签"。《打莲湘》可以由一人手拍竹板主唱，三四人手摇莲湘和之。跳舞的时候参与人数可以是数人、数十人甚至是上百人。

表演的时候，男女青年都拿着莲湘从前面打到后面，从头打到脚，

边唱边打，做各种舞蹈动作，人数上面没有规定，也可以是男女双打，形成跳、打、跃、舞等连续动作。在行进过程中，可以停顿、下蹲、前进等。

包山花鼓戏《打莲湘》剧照（三）

七、《卖花线》

在《卖花线》这个故事中，一个挑着花线走南闯北的小货郎，在经商途中遇见一位绣花姑娘，在你来我往的对话中，两人慢慢产生情愫，终成眷属。

生　小生生来命运苦，家住甘州同庆府，在家不听父母话，流落江湖卖花线。我看今日天气晴和，不免下乡卖花线一走噢！（唱）担子挑上肩，挑个团团圆圆，挑进人家里，叫声卖花线。（白）卖花线了！卖花线了！

旦　听见有人叫，不免走一遭，我今出厅堂，忙把门来开。客官请进来，奴今买花线，我要买尺布，做双好花鞋。

生　担子放下地，姐姐请见礼。

旦　一礼还一礼，客官好生意。

生　姐姐真贤惠，忙把烟荷包，椅子两边挑，泡杯好香茶。

旦　客官，请用茶。

生　不要茶，姐姐要买哪一样，打开箱子看分明。

生　一卖鸳鸯枕，二卖纱罗巾，姐姐拿去看，（旦唱）奴家不动心！

　　三卖胭脂粉，四卖鞋面布，姐姐拿去看，（旦唱）奴家不动心！

　　五卖五色线，六卖香线包，姐姐拿去看，（旦唱）奴家不动心！

　　七卖烟荷包，八卖金花对，姐姐拿去看，（旦唱）奴家不动心！

　　九卖匹叠布，十卖黄花扇，姐姐拿去看，（旦唱）奴家不动心！

生　"意子"称一称，一称七八分，姐姐是否动心？

旦　不要买花巾，只想讲婚姻，姐姐也聪明。客官亲口开，我今有花戴。

生　不要横财来，你今有花戴，不该叫我来，不该叫我来。
　　生意做不成，我今要起身，我到别处去，叫人买花针。

旦　生意不成，仁义在，客官不要忙。

生　大姐实贤惠，我把箱笼开，拿出三蓝布，一对送姐姐。

旦　客官莫客气，莫把姐看轻，奴家称敬人，不要半分毫。（白）他家有人买，不要横财来。请问客官？（唱）只要谈婚姻，客官听原因，你家几兄弟，是否已娶亲？

生　大姐你问我，我说大姐听，我娘生了我，兄弟有五个。
　　大哥走湖广，二哥下南洋，三哥耕田庄，三哥耕田庄。
　　五弟年纪小，天天在学堂，日日读文章，日日读文章。
　　四郎就是我，做个单身人，未曾来娶亲，未曾来娶亲。
　　（白）请问姐姐，你家有几姐妹？

旦　客官将言问，我说你且听，我娘生了我，姊妹有三个。
　　大姐嫁了人，二姐配了夫，三妹就是我，单身一个人。

生　你也未配夫，我也未娶亲，单身对单身，做对好夫妻。
　　　亲口许配我，今年来定亲，明年来接亲，明年来接亲。
生、旦　（合白）快把香烟拜，拜谢天地神，保佑太平年，太平年！

包山花鼓戏《卖花线》剧照（五）

第三节　包山花鼓戏传承剧目选曲

一、《穿阵》选段

《穿阵》是包山花鼓戏中的一个歌舞剧目，是一种灯舞。表演人数为偶数，8人或12人均可，其中两人举灯头，其余人端花灯。舞蹈由灯头指挥，众花灯女随后跟着摆阵。《穿阵》可分12个回合，由"圆场""烧香阵""开门阵""内盘龙""外盘龙""走三方""走福字""篾篱阵""八角阵""拜年阵"等组成一场完整的灯舞。主要唱段为：

例1 《闹场沙》

闹场沙

1 = C 2/4
♩ = 90

云和县宝山村花鼓班

例2 《六阵歌》

六阵歌

1 = C 2/4

♩ = 96

云和县包山村花鼓班
张明娟 张和英等 演唱
潘介文 记录

(匡齐 匡齐 | 匡齐 匡齐 | 匡匡 齐齐 | 匡 0 | 匡匡 齐齐 | 匡 0)

‖: 1 1 2 | 3 5 3 2 | 3 2 1 3 | 2 - | 6 1 3 | 2 3 2 1 6 |

1. 一阵 鼓 来 一 阵 锣，买卖的 郎 子
2. 二阵 鼓 来 二 阵 锣，各位 农 夫

5 6 1 6 | 5 - | 3 5 6 | 1 2 3 | 2 1 6 5 6 | 1 1 6 1 3 |

听我唱歌。买卖 郎子 听我 唱啊，本钱
听我唱歌。各位 农夫 听我 唱啊，一年

2 3 2 6 | 5 6 1 6 | 5 - | 6 1 3 | 2 3 2 6 | 5 6 1 6 | 5 - :‖

虽少 利息 多，本钱虽少 利息 多。
耕种 两年 粮，一年耕种 两年 粮。

3. 三阵鼓来三阵锣，各位公公听我唱歌，各位公公听我唱，手摸胡须笑哈哈。

4. 四阵鼓来四阵锣，各位婆婆听我唱歌，各位婆婆听我唱，手抱孙儿笑哈哈。

5. 五阵鼓来五阵锣，各位姐姐听我唱歌，各位姐姐听我唱，三岁孩儿笑哈哈。

6. 六阵鼓来六阵锣，读书君子听我唱歌，读书君子听我唱，新科状元早登榜。

例3 《拜年歌》

拜 年 歌
(穿阵曲二)

云和县包山村花鼓班
张明娟 张和英等 演唱
潘介文 记录

1=F 2/4
♩=96

‖: 6 5 6 5̲6̲ | 1̲ 2̲ 1 | 6 6 5 | 6 - | 6̲ 1̲ 6̲ 5̲ | 3 5 |
茉莉花开 来接 春 啊咿呀，大家好过 年 啊咿
初一初二 过新 年 啊咿呀，大家好过 年 啊咿
初三初四 过新 年 啊咿呀，大家好过 年 啊咿
初五初六 过新 年 啊咿呀，大家好过 年 啊咿

6 - | 6̲ 1̲ 6̲ 5̲ | 3 3̲5̲ | 6 - | 5̲6̲1̲ 1̲ | 3̲ 5̲ 6̲5̲ | 1 · 2 |
呀！大家好过 年 啊咿呀！新 做衣裳四角 齐，
呀！大家好过 年 啊咿呀！双 脚跪在佛门 前，
呀！大家好过 年 啊咿呀！家 家户户摆酒 宴，
呀！大家好过 年 啊咿呀！过 了一年又一 年，

5̲6̲5̲3̲ | 2 · 3 | 5 6̲1̲ | 5̲6̲5̲3̲ | 2̲3̲ 2̲1̲ | 6̲· 6̲1̲ | 2 · 3 |
花包头， 金 钗子， 插在两边(啊咿呀)。
拜菩萨， 保佑我， 一家太平(啊咿呀)。
先吃酒， 后猜拳， 相邻相亲(啊咿呀)。
过新春， 保佑我， 大家太平(啊咿呀)。

5̲6̲5̲3̲ | 2̲3̲ 2̲1̲ | 6̲· 6̲1̲ | 2̲3̲2̲ | 2 0 :‖
哎！ 插在两 边 啊咿 呀。
哎！ 一家太 平 啊咿 呀。
哎！ 相邻相 亲 啊咿 呀。
哎！ 大家太 平 啊咿 呀。

二、《打莲湘》选段

例4 《十绣》

十　绣
选自《打莲湘》唱段

1 = C 2/4

（笛子筒音作 **1**）
（板胡定弦 **5 2**）
中速 ♩= 72

张明娟　演唱
潘　齐　记谱

（3 5 | 6 1 2 3 | 1 7 2 7 6 | 5 3 5 6 | i 0 | 6 7 6 7 6 5 |

3 5 2 3 | 1. 2 | 3 5 | 6 i 2 3 | i 2 3 i 6 | 5 3 5 6 | i - |

6 i 2 3 | 2 2 3 2 6 | 5 - | 5 -) ‖: 6 7 6 5 | 6 7 6 5 |

　　　　　　　　　　　　　　　　　一（呀）绣　黄（呀）龙，
　　　　　　　　　　　　　　　　　三（呀）绣　浮（呀）云，

3 6　5 1 | 2　5 3 2 | 2 5 5 3 2 | 1 5 3 2 3 1 |

西（呀）西 天 去 呀　哟；二绣 黄 马　转 回　门，
开（呀）开 一 朵 呀　哟；四绣 鸳 鸯　对 凤　凰，

　　　　　　　　　　　　　转慢
6 2 3 | i 6 | 5　6 5 :‖ 6. 5 | 3 6 5 3 | 2 5 3　2 | 2 - ‖

转　回　门 呀 哟。哎！多 间　房 呀 哟。
对　凤　凰 呀 哟。

　　　　　　五绣金鸡来报晓，六绣南海谒观音，
　　　　　　七绣七星七姐妹，八绣两天吕洞宾，
　　　　　　九绣九来九重阳，十绣小友多洞房。

三、《大花鼓》选段

例5 《你打鼓来我打锣》

你打鼓来我打锣
选自《大花鼓》唱段

1 = C 2/4

张四娟　张华英　赵香娟　演唱
潘齐　记谱

渐快 ♩=96

唱腔 ‖: 1 1 | 1 2 | 3 5 3 2 | 3 6 3 2 | 1 - | 6 1 2 |

咚咚（那个）花　鼓　手上拿面锣，我远远
公婆（那个）理　多　亲婆理多好
公不（那个）离　婆　秤不离砣，夫妻

锣鼓谱 ‖: 冬冬 冬冬 | 冬冬 冬冬 | 冬冬 冬冬 | 令 0 | 大 大 |

3 5 5 2 | 3 6 3 2 | 1 - | 6 3 3 2 | 1 2 3 1 |

看　见　不　是　秀　才，你打鼓来我敲锣，
夫　妻　实　在　风　流，你打鼓来我敲锣，
两　人　外　出　打　花　鼓，你打鼓来我敲锣，

｜大 大 | 大 大 | 令 0 | 大 大 | 大 大 |

3 5 5 1 | 6 1 6 5 | 3 5 5 1 | 6 0 | 2 3 2 6 |

两个哈哈笑来 两个差不多，　哎！
两个哈哈笑来 两个差不多，　哎！
两个哈哈笑来 两个差不多，　哎！
两个哈哈笑来 两个差不多，　哎！

｜大 大 | 大 大 | 大 大 大 大 | 大 0 | 0 0 ‖

第五章
包山花鼓戏传人、传剧与传曲

```
[5. 6 1 | 6. 1 6 5 | 3. 5 3. 2 | 1 - | 0 0 | 0 0 |
 你 打 鼓 来  我 敲 锣 来   好。
 你 打 鼓 来  我 敲 锣 来   好。
 你 打 鼓 来  我 敲 锣 来   好。

[0  0 | 0  0 | 大 大 大 大 | 匡 齐 | 匡 齐 | 匡 匡 乙 齐 |

[0  0 | 0  0 | 0 0 :‖

[匡 0 | 齐 匡 乙 齐 | 匡 0 ‖
```

例6 《凤阳姐》

凤阳姐

选自《大花鼓》唱段

1 = C 2/4

张明娟 演唱
潘 齐 记谱

稍慢 ♩=60

```
5  5 | 1 6 5 | 3 5 1 6 | 5  5 | 5 5 | 1 6 1 6 5 |
敲 起 锣 来 打 起  鼓  啊, 敲 锣 打 鼓
凤 阳 姐 来 凤 阳  雀  啊, 头 绳 头 梳

3 2 3 5 6 | 1  1 | 6 1 2 | 3 5 | 6 1 5 3 | 2  2 | 3 5 1 |
听 我 唱 歌 啊。 名 户 人 家 听 我 唱 啊, 单 唱
相 送 你 啊。 头 绳 头 梳 梳 你 头 啊, 别 人

                    (匡 匡 0 令 | 匡 匡 0 令 | 匡 齐
6  5 | 3 2 1 2 | 5 3 (0 2 | 3 3 0 2 | 1 3 5 |
凤 阳 一 支 歌 啊。
看 了 花 呼 呼 啊。
```

```
乙 冬 乙 齐  匡 0 冬 冬  匡 0 冬 冬  匡 冬 冬  匡 冬 冬  匡 冬 乙 冬
2  1 5 6 | 1 0 2 3 | 1 0 2 3 | 1 2 3 | 1 2 3 | 6 1 5 6 |

匡 冬 冬  匡 0 冬 冬  匡 )
1 2 3 | 1 0 2 3 | 1 0 ) ‖
```

注：此曲由凤阳传入，歌词版本较多。因歌词不同，曲谱稍有变化，流传于云和包山一带。

匡——小锣 冬——鼓 齐——钹
令——小锣 乙——休止

例7 《十二月花名》

十二月花名（一）

选自《大花鼓》唱段

1 = G 2/4

稍快 ♩ = 94

赵秀娟 张何英 张岳嫣 徐景山 演唱
潘　齐 记谱

```
‖: 6 1 5 6 | 2 3 2 6 | 1 5 6 | 1 6 5 3 | 2 - | 1 3 2 3 6 |
    正 月  里 来  兰 花   开 呀 呀 呀 哟，    二 月 里 来
    三 月  里 来  牡 丹   开 呀 呀 呀 哟，    四 月 里 来

                                          ┌── 结束句 ──
5 6 1 | 2 1 7 6 | 5 1 6 3 | 5 - :‖ 2 3 | 1 1 3 2 1 6 |
桃 花   正 开， （哎 哎 呀 呀 哟）   哎！十二月 梅 花
茉 莉   正 开， （哎 哎 呀 呀 哟）

5. 6 1 | 2 1 1 6 | 5 1 6 3 | 5 - | 5 - ‖
正  开       哎 哎 呀 呀 哟！
```

五月里来石榴开，六月里来荷花开，

七月里来蕨藜开，八月里来葵花开，

九月里来梨花开，十月里来鸡冠开，

十一月里来梅花开，十二月里来茶花开。

十二月花名（二）

1=C 2/4

刘四娟 演唱
潘齐 记谱

中速 ♩=76

(大 大 2 3 | 1. 2 3 | 1 -) ‖: 2 2 3 6 | 5 - | (5 4 3 5) 2 3 5 6) |

　　　　　　　　　1. 一（呀）　月
　　　　　　　　　2. 三（呀）　月

1 1. | 6 5 | (3. 5 6 3 5) | 0 1 6 1 | 2 3 2 | (0 5 3 5 |

春（呀）兰花　　　　　正　茂，
牡（呀）丹开　　　　　芍　药，

6 3 2 3 2) | 0 5 5 | 0 1 1 | 2 3 2 | (0 3 5 2 3 |

　　　　　二（啊）月（里）桃
　　　　　四（啊）月（里）茉

2 3 2 1 6 1) | 6 1 6 | 5 - | 5 6 5 2 | 3 4 3 4 3 2) | (2 3)

花
莉

|1-6————|　　　　|———结束句————|
　　　　　（匡齐 匡）

1 3 2 | 2 3 | 1 1 | 0 ‖ ⅋ 1 6 3 2 1 3 2 6 | 5 …… ‖

淡 淡（呀）红。　　　月　　月　　红！
枉 园（呀）中。

3. 五月石榴红似火，六月荷花水面浮。

4. 七月蒺藜红叶下，八月风送木樨香。

5. 九月黄菊满天下，十月鸡冠在少年。

6. 十一月梅花雪里白，十二月山茶送过年。

7. 一年四季十二个月，月月花开月月红。

四、《闹湖船》选段

例8 《闹湖船》

闹 湖 船

1 = C 2/4

稍慢 风趣地 ♩=60

张再堂 张宝兴 演唱
潘 齐 记谱

(匡 令齐｜生齐 令齐｜匡齐 匡齐｜匡齐 匡｜匡匡 令匡｜

乙冬匡冬 乙冬｜匡令匡｜齐令齐) 5 6 5｜3 3 2｜5 6 5｜

　　　　　　　　　　　　　　换一　手(啊个)摸到
　　　　　　　　　　　　　　换一　手(啊个)摸到

3 0｜3 3 0 5｜3 3　3 5｜3 2 1　1 2｜5 3｜2 -｜

了，　摸到　了嫂嫂(啊)的 头啊啊 发辫嘎嗨哟。
了，　摸到　了嫂嫂(啊)的 眼啊啊 睛边嘎嗨哟。

³5 0 6 0｜³5 0 6 0｜1 2 5 3｜2 . 3｜1 2 3｜1 6 5｜

嫂　嫂　头　发　圆 又　圆，乌云　盖 青
嫂　嫂　眼　睛　圆 又　圆，双孔　出 火

6 2 7｜6 -｜5 6 5 3｜2 -｜6 5 6 1｜2 -｜5 3.｜

天 哎嗨哟。(哎哟哎嗨哟 哎嗨哎嗨哟 哎呀
焰 哎嗨哟。(哎嗨哎嗨哟 哎嗨哎嗨哟 哎呀

```
3
5 3 | 1 6 5 3 | 2. 3 | 1 6 2 3 | 1 6 5. | 6 2 3 |
```
咿呀 哎 嗨 哎 嗨 哟) 乌 云　盖 青　天 哎　嗨
咿呀 哎 嗨 哎 嗨 哟) 双 孔　山 火　焰 哎　嗨

```
7 6 5 7 | 6 - :||
```
哎 嗨 哎 嗨 哟。
哎 嗨 哎 嗨 哟。

注：此曲一说由凤阳传人，又说由民歌《十八摸》演变而来。锣鼓过门，两人对唱，流行于云和等地。

　　匡——小锣　冬——鼓　齐——钹

　　令——小锣　乙——休止

五、《凤阳看相》选段

例9 《凤阳歌》

<center>凤阳歌</center>

1 = C 2/4

♩ = 120

云和县包山村花鼓班
张明娟 赵细娟 张华英 演唱
潘介文 记谱

（白）甩起锣来甩起鼓啰！

```
‖: 5  5 | 1  6 5 | 3  5 | 1  6 | 5 - |
```
（合）甩　起　鼓　来　甩　起　锣，
（旦）大　凤　阳　来　小　凤　阳，
　　　大　户　人　家　卖　田　地，
（丑）我　们　命　苦　实在　真命　苦，
（旦）奴　奴　命　苦　实在　真命　苦，

```
  ⌢    ⌢     ⌢       ⌢       ⌢       ⌢
3  5 1 | 6 1 6 5 | 3 2 3 5 6 | 1 - | 5 1 2 | 3 5 |
甩  锣   甩  鼓     听 我 唱  歌。  甩 锣  甩 鼓
凤  阳   本  是 个 好     地   方,  凤 阳  出 了
中  户   人  家    卖    耳   环,  小 户  人 家
一  生   一  世    讨 不 了 好 老 婆,别 人  老 婆
一  生   一  世    嫁 不 了 好 丈 夫,别 人  丈 夫

  ⌢      ⌢    ⌢      ⌢       ⌢
6 1 | 5 3 | 2 - 3 | 5 1 6 5 | 3·2 1 2 | 3 3 ( 0 2 |
听  我   唱。单  唱  凤 阳 一  支    歌  啊!
朱  皇   帝, 十  年  大 旱 九  年   荒  啊!
没  有   东  西  卖, 买 一 副  锣 鼓 走 四 方 啊!
绣  花   又  绣  朵, 我 家 的  老 婆 天 天 打 花 鼓 啊!
做  官   又  做  福, 奴 奴 的  丈 夫 天 天 走 江 湖 啊!

3 3 0 2 | 1·2 3 5 | 2 1 5 6 | 1 0 2 3 | 1 0 2 3 |

1 2 3 1 | 6 1 5 6 | 1 2 3 | 1 0 2 3 | 1 0 ) ‖
```

6.（生）凤阳姐来凤阳姐，要买梳子相送你，（旦）苏州鼓来苏州锣，要买梳子做什么？

（生、丑）要买梳子梳你头上，别人看见笑哈哈。

7.（生）凤阳姐来凤阳姐，要买衣裳相送你，（旦）苏州鼓来苏州锣，要买衣裳做什么？

（生、丑）要买衣裳穿你身上，别人看见笑哈哈。

8.（生）凤阳姐来凤阳姐，要买裤子相送你，（旦）苏州鼓来苏州锣，要买裤子做什么？

（生、丑）要买裤子穿你身上，别人看见笑哈哈。

9.（生）凤阳姐来凤阳姐，要买鞋子相送你，（旦）苏州鼓来苏州锣，要买鞋子做什么？

（生、丑）要买鞋子穿你身上，别人看见笑哈哈。

六、《打海棠》选段

例10 《打海棠》

打海棠

$1=C \quad \frac{2}{4}$

（笛子筒音作 **1**）
（板胡定弦 **52**）
稍快 ♩=96

张明娟　张华英　演唱
潘　齐　记谱

（3 5 | 6 1 2 3 | 1 7 2 7 6 | 5 3 5 6 | i 0 | 6 7 6 7 6 5 |

3 5 2 3 | 1.2 | 3 5 | 6 1 2 3 | i 2 3 i 6 | 5 3 5 6 | i - |

6 1 2 3 | 2 2 3 2 6 | 5 - | 5 -) ‖: 2 2 | 2 2 | 2 3 2 1 |

　　　　　　　　　　　　（妹）1. 打 起 海 棠 天 女
　　　　　　　　　　　　（妹）2. 前 头 梳 起 盘 龙

6 6 i 2 3 | 2 i 6 | 5 6 i 6 | 5　5 | 2 3 6 i |

光 啊, 妹 子 房 中　打 梳　妆 啊。（哥）小　妹
绕 啊, 着 头 梳 起　茶 花　环 啊。（哥）小　妹

2 2. | 2 - | 2 6 | i i. | ⁶i̲.6 | ⁶i̲.6 |

子 哎,（妹）哎！（哥）在 那 里 哟？（妹）在　　在
子 哎,（妹）哎！（哥）在 那 里 哟？（妹）在　　在

5 6 i 6 | 5 - | 2 3 6 1 | 2　2 | 2 - | 2 i 6 | i.6 |

在 这 里。新 郎 哥 哎,（哥）哎！古 龙 讲,
在 这 里。新 郎 哥 哎,（哥）哎！古 龙 讲,

```
 ⌒    ⌒      ⌒    ⌒
 2 1 6 | 2 1 6 | 5 - | 2 1 6 | 2 1 6 | 5 - |(匡 齐 | 匡 齐 |
 叫 我 做  新  郎,  要  我 讲  分  明。
 叫 我 做  新  郎,  要  我 讲  分  明。
  ⌒
 匡 齐 | 匡 齐 齐冬 | 齐 0 | 匡 齐 | 匡 0 ):‖
```

3. 身穿一件红布衫呀,将绿布围脚上裙。
4. 端出面盆好洗面呀,洗出眉毛两边分。
5. 初一初二眉毛月呀,十四十五月团圆。
6. 左边一撇不成字呀,右边加捺凑人字。
7. 人字头上加两点呀,凑起火字好烧香。
8. 火字肚内加一口呀,五谷丰登万万年。

第四节 包山花鼓戏传承基地

云和县城西小学是包山花鼓戏传承基地,自 2008 年将包山花鼓戏引入校园传承以来,传承基地通过形式多样的传承活动,形成了科研、教学与课外活动一体化的传承模式,为弘扬传统文化做出了积极贡献。

一、云和县城西小学简介

云和县城西小学原为贵溪小学,创建于清朝光绪三十四年(1908),称公立溪左初等小学堂。宣统二年至三年(1910—1911),贵溪大垟村畲族人雷开第在此执教。民国四年(1915),贵溪小学改名为贵溪初等国民学校,抗日战争开始后,又改名为云和县第一区区立贵溪初级小学。

经过几代城西人的不懈努力,云和县城西小学先后成为浙江省围棋

小学生表演包山花鼓戏

育苗工程单位、云和县青少年围棋训练基地和丽水市非物质遗产包山花鼓传承基地。为了促进学生全面发展,彰显学校文化特色,学校于2008年把包山花鼓戏引进课堂,开发了花鼓娃娃校本课程。有课时、教材、指导老师,通过"三有"把这门课程落实到位。

二、城西小学花鼓戏传承举措

云和县城西小学以花鼓娃娃社团为核心组织活动,改变传统花鼓戏口传身授的单一传承模式,让学生在专业辅导员的辅导下学习花鼓戏表演,完成《十二月花名》等经典剧目的学习。在学习过程中,学生的欣赏能力及创新能力得到了提高。

自课题研究实施以来,课题组开展了各类校内外的社会实践活动,例如,走进原生态花鼓戏传承基地包山村,观摩原生态的花鼓戏表演,走进文化中心和青年演员一起学习,体验各种丰富的实践活动。以实践活动激发学生对民俗文化的兴趣,使学生学会欣赏和感受花鼓戏的艺术氛围,提高了学生的艺术表现能力及创造能力。学生学习状态良好,积极投入,敢于表现,善于思考。课题组得到校领导高度重视和支持,学

校建立了"云和包山花鼓戏校园传承基地""花鼓展厅""排练厅",拓展了学生的活动阵地。一幅幅包山花鼓戏历史画卷、一个个优秀传统剧目的展出使队员们不仅可以直接欣赏到优秀作品,揣摩表演技巧,还可以间接激发他们的进取心。

小学生排练花鼓戏(云和县"非遗"中心供稿)

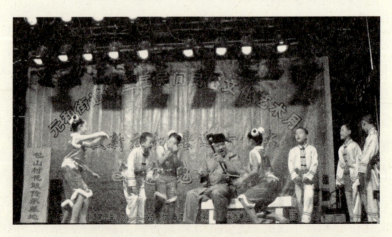

学生花鼓队表演剧照(云和县"非遗"中心供稿)

通过欣赏传统剧目学生可以实际地接触花鼓戏,同时选择他们喜欢并擅长表现的人物,分析人物特征,以游戏的形式开展活动,就这样,

从扶到放、循序渐进、步步深入，逐渐消除他们学习花鼓戏的心理障碍，以吸引更多学生加入。活动由易到难，由简到繁，将演唱技巧一一分解，将内容逐步细化，既提升了学生的学习效率，又提高了他们的技巧技能，避免"人人会欣赏"成为一句空话。

三、城西小学花鼓戏传承收效

云和县城西小学通过花鼓戏表演和花鼓戏内涵的创新与实践，逐步建构少先队体验教育活动体系。围绕城西小学"国学文化""国防文化"为德育主题的工作目标，结合少先队活动，以广阔的中华经典文化为背景，以弘扬中华民族优秀传统文化为花鼓戏剧本创作的重要元素，以少先队体验教育活动为基本载体，创编校园新花鼓戏，达成对包山花鼓戏内涵的创新与实践。城西小学花鼓戏传承的创新实践一方面赋予花鼓戏新的内涵，另一方面提高队员的艺术修养和道德素养，促进队员的可持续发展。该社团以凤阳花鼓戏旋律为主线，先后排练《十二月花名》《花鼓娃娃闹新春》《花鼓缘》《停机60天》等剧目，获得过

云和县城西小学获奖证书（云和县"非遗"中心供稿）

全市"绿谷之秋"艺术展演一等奖、二等奖，丽水市曲艺展演铜奖，云和县草根艺术银奖。其中《花鼓缘》被选送参加浙江省中小学生艺术节，荣获三等奖。同时，社团积极参与了各类社会公益演出，获得各界好评。其下的子课题分别获得丽水市少先队课题一等奖，丽水市德育科研课题三等奖，此课题还入选浙江省少先队"十二五"课题，于2016年12月完成结题论证。

另外，少先队活动课程优秀活动方案《传统文化我弘扬》荣获丽水市三等奖。在整个体验活动中，队员感受到的一直是轻松、快乐，没有负担。他们喜欢上了花鼓戏，手随心动，同时每一次成功都会使他们欢呼激动，因为这是一种与众不同的体验。

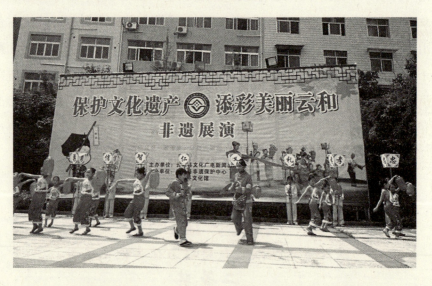

学生花鼓队参与"非遗"展演（云和县"非遗"中心供稿）

2015年，云和县城西小学正式被浙江省"非遗办"确定为"云和县包山花鼓戏校园传承基地"。学校充分利用教学场地、设备、师资开展活动，成立了花鼓娃娃社团，配备了专用活动室、展厅，购置了58套花鼓专业演出服装。花鼓娃娃社团定期开展活动，通过寻访老艺人，记录现场表演等方式收集了《十二月花名》《卖花线》《大花鼓》《杨柳青调》《凤阳歌》《凤阳看相》《福妈嫁囡》《补缸》等剧本，并将校

园文化与传统文化相结合，创作了现代花鼓戏《停机60天》《拥军花鼓》《花鼓娃娃闹新春》《花鼓缘》。《花鼓娃娃闹新春》获得丽水市第二届"绿谷之秋"文艺展演二等奖，《停机60天》获得丽水市曲艺小品大赛铜奖以及云和县草根艺术节银奖，《花鼓缘》获得丽水市第三届"绿谷之秋"文艺展演一等奖。

第六章 包山花鼓戏的保护现状与传承发展

我国的非物质文化遗产项目凝聚了中华民族独特的精神价值、思维方式、文化意识与情感因素，充分展现了中华民族的生存状况、风俗习惯与文化心理，可以说是历史文化的缩影，也可形象地比喻为"民族记忆的背影"。所以，我们要对其进行保护，最重要的是要将它传承下去。我们可以用比较音乐研究、音乐社会学的方法对其进行研究，用科学合理的方式对它进行认知、保护。这样才能使这一口传身授的艺术文化延续下去。

第一节 包山花鼓戏保护现状

云和采茶灯与马灯这两种艺术形式铸就了云和包山花鼓戏，在此基础上，包山花鼓戏还吸收了安徽凤阳花鼓戏的艺术成分，并运用吹打等技艺创新了云和包山花鼓戏这一民间戏剧品种。

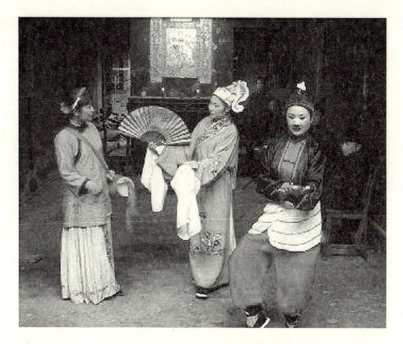

包山花鼓戏《大花鼓》剧照（六）

一、深入收集资料

云和县"非遗"中心联合文化馆组织专人，通过调查基本摸清了包山花鼓戏的表演技艺、传承特点，掌握包山花鼓戏艺人的分布情况、传承情况，并建立包山花鼓戏系统档案及传承人个人详细资料档案，对包山花鼓戏的演出内容、表演形式进行拍摄，建立一套资料档案，并将包山花鼓戏传统剧目《大花鼓》《凤阳看相》《卖花线》《补缸》《闹湖船》等作品资料进行分类总结，制作CD保存。

二、加大宣传力度

为了扩大包山花鼓戏的影响力，提高其在省内外的知名度，包山花鼓戏表演团队参加了"浙江好腔调"展演、浙江省最具特色文化符号展演和丽水市首届传统戏剧包山花鼓戏专场文艺展演等系列活动。

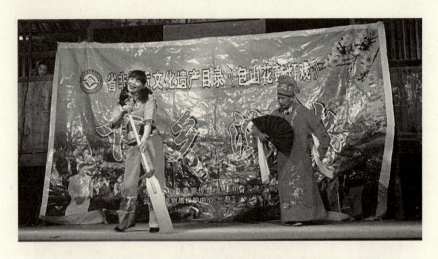

2017年2月10日,包山花鼓班在陈村表演《闹湖船》剧照

另外,随着"非遗"活态展演的日益成熟,"非遗"文化走亲活动也逐步常态化。近年来,云和县将包山花鼓戏这一"非遗"项目纳入"送戏下乡""文化走亲""文化礼堂""乡村春晚"等文化惠民工程,结合春节、元宵节、农民文化节、文化遗产日等主题活动,开展"非遗"项目活态展演,传承和发展民间传统文化。从2013年起,包山花鼓戏传承基地每年组织开展春节走进文化礼堂巡演活动,三年累计表演85场,吸引观众近8万人次。

三、加强剧目创新

为满足不同时代的文化需求,包山花鼓戏的传承人们对传统剧目和演出形式进行创新,打造出一批适应新时代的新戏。《福妈嫁囡》是新编包山花鼓戏代表剧目之一,它用精彩有趣的唱腔和念白朴素的表演形式表现了新农村建设新人、新事、新风貌的内容。这出新戏在2008年浙江省小戏大赛中囊括了音乐、创作、演出、导演四项"金奖",2009参加了"世博会"第十一届"上海国际艺术节"。

第六章 包山花鼓戏的保护现状与传承发展

《福妈嫁囡》获奖证书（三）（云和县"非遗"中心供稿）

《十二月花名》在传统的演唱中加入了更多的舞蹈成分，使演出更富有观赏性，《旧村改造得民心》这出新戏围绕新农村建设的主题，通过一个新农村旧破房屋改造建设的故事，突出了教育、引导在新农村建设中的作用。

四、加强载体建设

2006年，云和县文化部门牵头成立了云和县包山村花鼓戏传承基地，设立包山花鼓戏传承专项资金，并建立了花鼓戏老、中、少传承梯队。2015年，文化部门加大资金投入，对原有的传承基地进行升级改造，在包山村文化礼堂建立包山花鼓戏展示厅、大戏台等新设施。

另外，在云和县城西小学建立包山花鼓戏传承基地，学校与包山

包山村文化礼堂

花鼓戏艺人合作编写出花鼓娃娃校本课程,设计出科学的教学方式,组建了花鼓娃娃社团。

第二节 包山花鼓戏传承瓶颈

如今包山花鼓戏是留存在浙江省云和县包山村的民间戏剧,是浙江省56个传统剧种之一,它是浙西南山区历代人民群众创造出的民间艺术文化成果,2009年被列入浙江省第三批非物质文化遗产名录。包山花鼓戏留传下来的剧目、戏文,都清晰地展现了每个历史时期浙西南山区人民丰富多彩的生产方式和生活习惯,使当地民间戏曲的音乐血脉一脉相承。它蕴藏着悠久的历史,多样的艺术文化特征,在语言学、民俗学、音乐学等方面都有非常高的价值。

包山村被浙江省文化厅命名为"传统戏剧特色村"

尽管包山花鼓戏在一定程度上得到了传承保护,但如此宝贵的剧种却仍因资金不足、没有演出场地、无传承人继承等原因陷入发展的困境,主要表现在以下几个方面。

一、后继传承人匮乏

据调查显示，云和县目前仅一个包山花鼓班，演员只有 23 人，且无正式人事编制、演出制度等，艺人收入微薄，只在春节期间组织排练演出。剧团自 20 世纪 90 年代招募了一批青年演员后，就很难再吸收补充新鲜血液了。

包山花鼓班里年龄最大的艺人已 66 岁，而最年轻的也超过了 45 岁，可见这些艺人老龄化非常严重。有一定造诣的艺人很少，传承者已经年老。包山花鼓戏是以口头传承的艺术文化，老艺人的逝去就意味着艺术文化精华的流失。少年儿童几乎都在乡镇中心或是县城学校上学，一些比较年轻的花鼓艺人也决定放弃从艺，进城打工，包山花鼓戏后继乏人。

在云和县文化馆与包山花鼓戏传承人合影

二、传承环境的流失

一种文化的产生和传承离不开当地的文化土壤。包山花鼓戏在农村

中发展成长,是民间小戏的一种,如今却受到城市文化的冲击。社会日新月异,科技文化结构直接对人们的艺术审美产生影响,使人们越来越多地把目光投向新潮的音乐艺术形式,加上农村里的青壮年常年居住于城市,返乡时也带回了大众所喜爱的流行音乐,导致传统戏曲文化的地位受到挑战。在过去,每逢过节,观看包山花鼓戏是人们最喜爱的娱乐活动,而现在人们更加偏爱于手机、电脑、平板等电子产品。花鼓戏这类传统地方戏曲不再符合现代人的审美,它作为一种原始的民俗活动难以与新时代的艺术文化活动相竞争,生存空间日益狭小。

如今,地方戏曲剧团采用自负盈亏的管理模式使其在市场竞争中明显处于劣势。包山花鼓戏这个小剧团管理模式不当,管理经验不足,整个剧团收益偏低,维持不了剧团服装道具采购、艺人培训、传承人培养、演出排练等各种正常开支。久而久之,包山花鼓戏的发展陷入了停滞不前的窘境。

在包山村文化礼堂与包山花鼓戏传承人合影

三、管理机制欠完善

包山花鼓戏民间艺术已被列入浙江省第三批非物质文化遗产名录，但就当前的情况来看，相关部门还是缺少对地方传统戏曲的重视，对包山花鼓戏的管理力度还是不够。包山花鼓戏剧团从成立以来，就缺少资金方面的支持，从而导致人才流失。现在剧团人员日益老化，也从未有正规的排练场地，从事花鼓戏表演的艺人一边务农一边学艺，没有受过正式训练。

文化部门的整体发展规划中并没有包山花鼓戏项目，而必要的发展策略也尚未形成。地方政策也没有针对性地给予包山花鼓戏倾斜与扶持，导致包山花鼓戏没能得到有力的支持和宣传，这是这一剧种发展迟缓的原因之一。另外，包山花鼓戏自身的艺术水平和影响力均不足，因此只能在小范围内小打小闹。

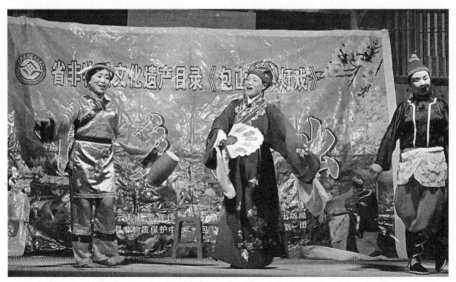

包山花鼓戏《大花鼓》剧照（六）

总而言之，受经济环境、收入等各种因素的影响，包山花鼓戏传承艺人青黄不接，而包山花鼓戏传承人才也由于师徒制的传承模式而没有社会化培养储备。现在的花鼓戏缺乏好的作品，而且作品创作题材也太

过陈旧，未与文化发展形势和经济社会紧密结合。创作优秀的新作品，对这种艺术形式在当代的传播发展有很大的影响。

第三节 包山花鼓戏发展路向

不脱离民族特殊的生产生活方式是包山花鼓戏最大的特点，它口传身授，作为文化链依托继承人本身而存在并得以延续，这也是"活"的文化及其传统中最脆弱的部分。所以，如果在非物质文化遗产保护和传承的过程有一个实实在在的有形物质载体，将有利于对这种非物质形态技艺的传续和发展。

一、健全组织，提高重视

最广泛地运用地方特色的语言与音乐素材，创造出更接近于地方普通民众欣赏趣味的花鼓戏是地方戏剧保护的重要目标。各级文化部门应加强对包山花鼓戏的关注，政府职能部门的组织领导作用也应得到充分发挥，将口号变为行动，通过基层文化部门引导群众建设排练场所，成立民间文化艺术团队；邀请省内外专家和资深演员指导各个戏班的业务，科学培养演艺人员。目前，地方戏曲的挖掘、保护、整理工作是一项不定期开展的活动，希望基层文化部门和民间团体将其变成一个长期开展的工作，共同发扬包山花鼓戏这一民间艺术文化。

二、开拓市场，融入生活

包山花鼓戏主要活动在农村，和广大农民有着密切联系，是当地土生土长的民俗文化。农村包山花鼓班的演出活动应得到当地政府和文化部门的鼓励，通过适当组织一些戏曲调研、竞赛、评奖等活动来进行推广。这样既可以丰富农村人民的文化生活，又可以保护传承包山花

鼓戏。

在县委县府及有关部门的重视下,包山花鼓戏经重新收集、整理、创新、改编后重新展现在观众面前,演出的剧目既有传统剧目,也有创新剧目,传统的剧目有《大花鼓》《补缸》《卖花线》等,改编新创的剧目有《拜年歌》《闹湖船》《花鼓新唱》等。包山花鼓班每年在各乡镇之间来回巡演几十场,深受群众的喜爱。

表6-1　2014年"非遗"项目包山花鼓戏走进文化礼堂时间安排表

序号	乡镇、街道	地点	时间
1	浮云街道	红光村文化礼堂	1月11日
2		溪口村文化礼堂	1月12日
3	元和街道	小徐村文化礼堂	1月20日
4		梅塆村文化礼堂	1月2日
5	凤凰山街道	贵溪村文化礼堂	1月5日
6	白龙山街道	村头村文化礼堂	1月9日
7	崇头镇	崇头村文化礼堂	1月19日
8		黄家畲村文化礼堂	1月17日
9		张家地村文化礼堂	1月18日
10	石塘镇	小顺村文化礼堂	1月6日
11		规溪村文化礼堂	1月21日
12	紧水滩镇	金水坑村文化礼堂	1月3日
13	雾溪乡	坪垟岗村文化礼堂	1月15日
14	赤石乡	赤石村文化礼堂	1月8日
15	安溪乡	上村村文化礼堂	1月4日

三、改进创新,提高质量

历史悠久的包山花鼓戏,应紧跟时代步伐,创新剧本,满足现代人精神文化的需求。资源应该得到艺人们的充分利用,经过提炼、加工创编出代表浙南地区特色的优秀作品,彰显包山花鼓戏的地方特色和

魅力。

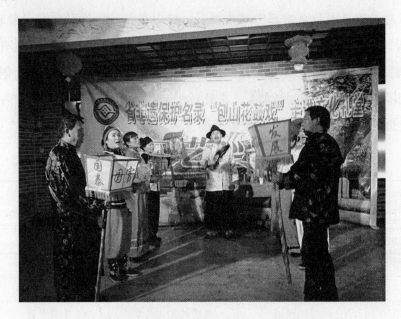

包山花鼓戏进行乡村文化礼堂巡演剧照

2007年11月，恰逢云和木制玩具节开幕，当地排练了一场大型歌舞晚会。晚会集云和的木制文化、雪梨文化、女神文化、包山花鼓戏文化等于一体，进一步促进了包山花鼓戏的发展。演唱者在原有的基础上将音乐和唱腔进行了大胆的改编，编排上也运用了许多现代的手法，同时将现代舞蹈穿插其中，从而在新时期重现包山花鼓戏这个传统奇葩的光芒。

四、政府扶持，在校传承

各级政府的重视和扶持，对包山花鼓戏的繁荣与发展有着很大的作用。政府可以给予一定的资金帮助，有利于缓解包山花鼓戏传承所面临的资金严重匮乏的局面。艺人的酬金和一般性的费用，民间戏班能够支付，至于更换和维修演出设施等经费，则需要政府文化部门进一步支持，例如，可采取以奖代补的形式，提供演出用车和较好的音响设备给每次评估中获得优秀等级并在群众中很有影响的戏班。

云和县文化馆陈江涛在城西小学传授花鼓戏表演技艺

一方面,当地文化部门的组织作用应得到充分发挥,另一方面,艺术院校的积极性也要得到调动,文化艺术的抢救工作需要当地艺术院校的配合。作为地方艺术人才基地的艺术学校,凭着自身优势,应当致力于发展和弘扬地方文化。地方戏应该被列入艺术教育的课程,教学课堂中应出现这样优秀的传统文化。挖掘包山花鼓戏人才应从培育基地入手,这对于包山花鼓戏的传承有着积极的作用。

非物质文化遗产的承载者不是"物",而是"人",因此非物质文化遗产是有生命的。传承人是载体,传授、保护和创新是他们承担的重任,应从精神上和经济上给予传承人足够的支持和鼓励。冯骥才是文化遗产保护的倡导者,他认为:"传承人所传承的不仅仅是智慧、技艺和审美,更重要的是一代代先人们的生命情感,它叫我们直接、真切和活生生地感知到古老而未泯灭的灵魂,这是一种因生命相传的文化,一种生命文化,它的意义是物质文化遗产不能替代的。"因此,保护包山花鼓戏的当务之急是建立民间艺术团体,培养骨干艺人。

包山花鼓戏走进乡村文化礼堂表演场景

培养花鼓戏传承人很重要,而培养懂戏的"戏迷"也很重要。在戏剧家曲润海先生看来,"坚持在群众中演出,是保护珍稀剧种的一个办法",老百姓的需要和剧种发展的需要其实是同一个问题,花鼓技艺的进步与否取决于观众的欣赏水平是否提高,观众越爱看,这一民间艺术越有广阔的市场,二者相辅相成,相得益彰。

作为宏观调控者,政府要制定相关政策,保护传统戏曲文化,例如,制定资助和支持包山花鼓戏的政策,经费投入、教育引导以及舆论宣传的方案等。融合地方戏的传播工作和公共文化服务,加强对包山花鼓戏的宣传。电视播出的方式的给观众提供最直观、最固定的引导模式,所以,地方电视台可以适当开设戏曲栏目,大力普及宣传包山花鼓戏。这样一来,老百姓在日常生活中也可以经常接触到包山花鼓戏。

另外,艺人待遇也应当提高,还应定期购置演出必要的道具、服装等。有关部门应提供排练场所,出资搭建戏曲舞台,满足包山花鼓戏班日常排练的需要,鼓励其稳步发展。包山花鼓戏资料的挖掘、收集和整理工作应由政府部门有组织地开展,政府部门应将包山花鼓戏的剧本、

曲谱等文字资料,以及艺人们的演出剧照、影像资料等整理成册,并妥善保存,以便其更好地传承。

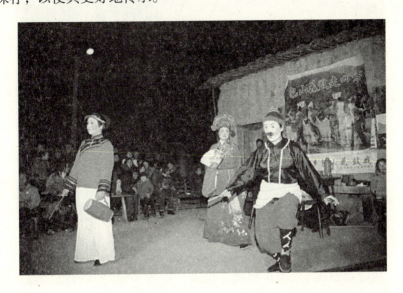

来源于民间的包山花鼓戏,曾经在群众中产生了很大的影响,是极为重要的道德和思想教育工具之一。长期扎根群众之中的民间戏班,是现在包山花鼓戏演出的主力军,他们不间断的演出,点缀着乡村和城区人民的文化生活。他们促进了城乡文化的繁荣,使群众生活也得到了丰富,并在戏曲剧种的保护方面有着积极的作用。非物质文化遗产的本质特征之一,就是以人的行为作为存在、表现和传承基础。就中国传统音乐文化的传承而言,它缺少了人的行为,更准确地说,缺少了具有明确指向性的人的行为。只靠一朝一夕是无法培养传承人的,政府要建立非物质文化遗产教学基地,将传承人才资源提供给非物质文化遗产项目。虽然云和县已在包山村建立了传承基地,但基地地处山区,闭塞的交通导致其辐射面较小,也没有很大的影响力度。

学生在"绿谷之秋"艺术节上演包山花鼓戏

"从娃娃做起",让非物质文化遗产进校园也是政府部门需要做的事情。云和县于2013年4月在城西小学建立了"包山花鼓戏传承基地",以云和县文化部门的教学资源为依托,为包山花鼓戏专门设置了专用的教室和排练厅,在教学基地定期开设花鼓艺术表演课程,由花鼓艺人普及包山花鼓戏艺术。这一举措旨在通过校园平台挖掘包山花鼓戏的少儿艺术人才,为"非遗"传承输送后备力量。

结 语

包山花鼓戏通过代代口传身授的方式流传了四百多年，这样的传承模式不仅是形式的传承，更是一种教育体系、知识体系和文化体系的传承，其艺术形式的深厚文化底蕴便是在传承过程中不断地积淀而成的。近几年来，这些急需挖掘和保护的文化遗产受到现代娱乐文化的冲击，逐步变异或失传。中国的非物质文化遗产有着丰富多样的种类和资源，源远流长。和其他的非物质文化遗产项目一样，包山花鼓戏也蕴含着中华文化特有的情感因素、精神价值、文化意识和思维方式，也反映着中华民族的风俗习惯、文化心理和生存状况。所以，不仅要保护其文化形态，而且要对其进行传承，传承是更重要的保护形式。

四个因素影响着包山花鼓戏传承人的生成。一是要有生存的经济来源，演唱包山花鼓戏不能作为养家糊口的主要渠道，首先应该解决温饱问题；二是要有天生的嗓音条件，想要学成唱腔离不开好嗓子，师父不愿意收的徒弟，即使勉强入师，以后也唱不出名堂；三是要愿意学习，决心和勤奋是必不可少的，要能吃苦受累，且不能三天打鱼两天晒网；四是要正式拜师，只有拜师，才能被包山花鼓戏江湖艺人承认，艺术交流网络也才能随之建立。

中国人的观念正在发生巨大变化，经济全球化、文化全球化使民间艺术也随之不再被重视，一些老艺人们逐渐被遗忘，因而传统艺术也被遗忘了，地方文化保护单单停留在了口头上。艺人地位不被重视，薪水低，无前途，从事包山花鼓戏的动力也就没有了。包山花鼓戏是口头传

述的文化，随着老艺人们的逝去而流失，后继无人。据蔡崇春讲述，目前从事包山花鼓戏的艺人的年龄大多在45岁以上，越来越多的村民选择外出打工，不再学习传统文化艺术。

现在包山花鼓戏的表演方式虽然存在，但戏的内容、服装已经发生了很大的改变，连动作体系都已经不再是包山花鼓戏原本的风格。新生的包山花鼓戏艺人认为传统文化是"老土"，一味地追求新鲜与时尚，为此，生搬硬套，添加一些不符合包山花鼓戏本色的元素，认为这就是对艺术的创新。这不仅没有使包山花鼓戏得到更好的发展，而且还使其丢失了原有的韵味，包山花鼓戏并没有与时俱进。追求创新，必须是在保持自我生态风格特征的基础上，再吸取外部精华，否则就失去了原本的特色。

在传统文化的基础上对包山花鼓戏进行创新并加以包装，形成良好的循环机制，这样才能符合现代人的审美需求。将传统文化与现代音乐元素融合在一起，在一些流行歌曲中融入戏曲元素，将其与地域性文化资源进行整合，也为地方戏曲的创新增加了新的手段。一个剧种或一个剧团，要不断创作出鼓舞人心的优秀剧目，才能在时代发展中长久生存下去。人们的喜好随着经济全球化和多元化的发展不断变化，形式新颖、具有震撼视听效果的艺术形式更受人们喜爱，古老的戏曲文化受到来自城市的现代文化冲击。曾经，观看包山花鼓戏是村民们逢年过节唯一的娱乐活动，而如今人们通过电脑、手机、电视等电子产品获得的娱乐资讯取代了传统地方戏曲。包山花鼓戏的生存空间日渐萎缩，一方面是因为缺乏顺应时代潮流的核心竞争力，另一方面是因为现代生活方式对民俗活动的淡化。随着时代的进步，观众的审美需求已不能从陈旧的剧情和唱腔中得到满足，包山花鼓戏的剧本创作能力应得到深入挖掘，以打造出更多的具有代表性的花鼓新戏，创作出和《福妈嫁囡》一样与"省级非物质文化遗产"名称相符的优秀包山花鼓戏。但是，创新应当遵循戏曲发展的历史规律，不能完全舍弃传统，应在保护中传承，在传承中创新。

参考文献

［1］中国大百科全书总编辑委员会. 中国大百科全书：第 10 卷［Z］. 2 版. 北京：中国大百科全书出版社，2009.

［2］中国社会科学院语言研究所词典编辑室. 现代汉语词典［M］. 7 版. 北京：商务印书馆，2016.

［3］广东、广西、湖南、河南辞源修订组，商务印书馆编辑部. 辞源：第四册［M］. 北京：商务印书馆，1979.

［4］辞海编辑委员会. 辞海［M］. 上海：上海百科全书出版社，1983.

［5］贺鲁湘. 论湖南花鼓戏的发展与推广［D］. 长沙：湖南师范大学，2012.

［6］陈依. 论湖南民歌与花鼓戏的借鉴运用：以益阳花鼓戏为例［D］. 昆明：云南艺术学院，2015.

［7］汪析. 庙堂与民间的博弈：湖南花鼓戏的历时境遇［D］. 长沙：湖南师范大学，2015.

［8］范正明. 湖南花鼓戏的发展历程、当今现状及未来展望［J］. 创作与评论，2012（11）.

［9］牛慧娟. 河阳花鼓戏研究［D］. 开封：河南大学，2014.

［10］任慧明. 变迁与延伸：长沙花鼓戏班生存空间研究［D］. 长沙：中南大学，2009.

［11］许艳文. 长沙花鼓戏戏班发展进程及研究意义［J］. 长沙：

长沙大学学报，2009（01）.

［12］谭真明. 湖南花鼓戏研究［D］. 曲阜：曲阜师范大学，2007.

［13］黄赛. 生存的求索：湖南花鼓戏的艺术创新及其意义［J］. 人民音乐，2011（03）.

［14］朱键. 乐昌花鼓戏演唱特点及传承现状研究［D］. 广州：广州大学，2016.

［15］聂国红. 浅谈邵阳花鼓戏的声腔艺术［J］. 中国音乐，2015（03）.

［16］何俊轩. 邵阳花鼓戏音乐元素在湖南民歌演唱中的展现［D］. 昆明：云南艺术学院，2015.

［17］贺军玲. 湘陕花鼓戏腔调结构比较研究：以长沙花鼓戏川调和商洛花鼓戏筒子戏为例［J］. 安康学院学报，2015（03）.

［18］黄瀚娆. 衡州花鼓戏及其唱腔研究［D］. 长沙：湖南师范大学，2014.

［19］何益民，欧阳觉文. 湖南花鼓戏润腔二十一法初探［J］. 音乐创作，2013（08）.

［20］李燕. 岳阳花鼓戏的唱腔研究［D］. 长沙：湖南师范大学，2013.

［21］李红竹. 永州花鼓戏唱腔研究［D］. 成都：四川师范大学，2012.

［22］汪叶. 湖南临湘花鼓戏的调查与研究［D］. 乌鲁木齐：新疆师范大学，2014.

［23］赵田. 论湖南花鼓戏与"民歌湘军"的不解之缘［D］. 长沙：湖南师范大学，2014.

［24］宾蕾. 湖南花鼓戏花旦唱腔特点探究：以《刘海砍樵》为例看润腔在民族声乐作品中的运用［D］. 北京：中央民族大学，2011.

［25］安永明. 论花鼓戏润腔与民族唱法的借鉴：以湖南花鼓戏为

例［J］．企业家天地（理论版），2011（03）．

［26］许洁．湖南花鼓戏润腔特点研究［D］．上海：华东师范大学，2009．

［27］王思思．湖南花鼓戏润腔特点探究［D］．上海：上海音乐学院，2008．

［28］肖乐．邵阳花鼓戏中的方言现象研究［D］．长沙：湖南师范大学，2016．

［29］邱丽．长沙花鼓戏中的方言运用研究［D］．长沙：湖南师范大学，2016．

［30］吴静．论长沙方言与长沙花鼓戏的关系［J］．音乐时空，2015（18）．

［31］何建．湖南花鼓戏唱词研究［D］．天津：天津大学，2007．

［32］杨传红．省级非物质文化遗产之"襄阳花鼓戏"的演唱特色研究［D］．北京：首都师范大学，2008．

［33］陈婉．衡州花鼓戏传承与发展研究：以永兴县花鼓戏剧团为例［D］．乌鲁木齐：新疆师范大学，2016．

［34］叶福军，陈亚琴．桐乡花鼓戏的保护与传承新模式研究［J］．武汉：浙江传媒学院学报，2015（03）．

［35］刘佳．天沔花鼓戏的传承与保护研究［D］．武汉：中南民族大学，2013．

［36］李世鹏．商洛花鼓戏的传统与保护［J］．中国戏剧，2007（08）．

［37］许艳文．长沙花鼓戏班的现状、问题与对策研究［D］．长沙：中南大学，2010．

［38］林琳．淮北花鼓戏的境遇与非物质文化遗产的保护［J］．乐府新声（沈阳音乐学院学报），2011（01）．

［39］吴靓．荆州花鼓戏生态调查：国有剧团与民营戏班的生存状态［J］．中国音乐，2014（02）．

[40] 石盼. 益阳花鼓戏音乐教育传承现状研究 [D]. 桂林：广西师范大学，2015.

[41] 周熙婷，裘新江. 凤阳花鼓戏剧目考 [J]. 蚌埠学院学报，2015（05）.

[42] 江慧. 浅探花鼓戏中的舞蹈编创：以作品《我们的刘海砍樵》为例 [D]. 北京：北京舞蹈学院，2016.

[43] 李小娜，吕金玲. 淮北花鼓戏的历史嬗变及其舞蹈艺术特色 [J]. 重庆科技学院学报（社会科学版），2012（09）.

[44] 韩雅洁. 传统花鼓戏"音准"特点对视唱练耳教学的启示 [D]. 长沙：湖南师范大学，2016.

[45] 喻莹. 中国民间传统戏曲器乐（湘剧、花鼓戏）的完整性保存及活态式教学的思考、实践与总结 [J]. 音乐时空，2016（06）.

[46] 叶林红. 包山花鼓戏校园传承探索与思考 [J]. 戏剧之家，2016（11）.

[47] 钱益清. 包山花鼓戏　绿水青山藏好戏 [J]. 今日浙江，2015（11）.

[48] 章蔓丽. 包山花鼓戏与其他花鼓戏艺术形态的比较鉴别 [J]. 艺术教育，2014（06）.

[49] 杨龙英. 传统戏剧的精品打造和品牌建设：以包山花鼓戏《福妈嫁囡》创作为例 [J]. 大众文艺，2013（09）.

[50] 罗涛. 论包山花鼓音乐的衍变形式与民间音乐传承途径的思维创新 [J]. 中国音乐，2012（04）.

[51] 叶敏. 云和包山花鼓戏将首次进京演出 [N]. 丽水日报，2010-01-16.

[52] 陈江涛. "非物质文化遗产"的传承和发展：浅析浙江省云和县包山花鼓戏的传承和发展 [J]. 安徽文学（下半月），2008（06）.

[53] 练云伟，张晓梅，张伟俊. 云和抢救民间文化瑰宝"包山花鼓戏" [N]. 丽水日报，2005-01-19.

［54］郭敏. 基于田野调查的云和包山花鼓戏传承发展研究［J］. 丽水学院学报，2017（03）.

［55］顾希佳. 中国节日志·春节·浙江卷（上）［M］. 北京：光明日报出版社，2014.

［56］杨建新. 浙江文化地图（钱塘风物·浙江民间文化）［M］. 杭州：浙江摄影出版社，2011.

［57］丽水市地方志编纂委员会. 丽水年鉴（2007）［M］. 北京：方志出版社，2007.

后 记

《音乐人类学视野下的包山花鼓戏研究》是 2019 年度"浙江省哲学社会科学规划课题（19NDJC090YB）"的研究成果。本项目在访学指导教师浙江师范大学"双龙学者"特聘教授杨和平先生的指导下，取音乐人类学的研究视角，以包山花鼓戏为研究对象，围绕包山花鼓戏展开全面、深入的田野调查和文献追踪。本文在获取一手资料的基础之上，综合运用人类学、历史学、文献学、社会学等方法，阐述包山花鼓戏的产生背景、历史渊源、地域分布、唱腔曲牌、表演特色、乐队伴奏、器乐曲牌、传人传谱、功能作用、保护现状、面临困境以及发展对策等。不论是从非物质文化遗产保护的视野来看，还是从中国传统文化发展史的视角来说，将包山花鼓戏作专题展开系统的深层研究，对于丰富、补充和完善包山花鼓戏艺术史、戏曲史的研究具有基础性的意义；对于传承发展包山花鼓戏、丰富人民群众精神生活、提升区域文化软实力等，具有广泛的应用价值。

经过两年的努力，项目终于得以完成。在项目完成之际，首先感谢访学导师杨和平先生。从接受我的访学申请、办理入学手续，到项目选题论证、材料搜集、田野调查及后续研究，杨和平先生全程参与，辛勤付出，给予了我极大的鼓励。若没有杨和平先生的指导、付出和鼓励，项目的完成一定不会这么顺利。他一丝不苟、勤于钻研的学术精神和平易近人、循循善诱的师者品格，无时不影响和启发着我。感谢先生的指导、付出和培育！

其次，感谢给本项目田野调查提供便利的工作人员，他们是云和县非物质文化遗产保护中心叶林红书记、云和县文化馆陈江涛先生。感谢他们在百忙之中抽出宝贵时间接待我们的采访、提供资料、帮我们联系包山花鼓戏传承人，还陪同我们赶到包山村展开实地调查；感谢项目研究过程中接受我们采访的包山花鼓戏传承人徐锦山、张再堂、张和英、张明娟、项朝存、张咸礼、张善康、张善深、阙春梅、赵婉娟等，没有你们的回忆口述、没有你们提供的线索，项目的完成质量也一定会大打折扣。

最后，感谢丽水职业技术学院领导、同事们的支持和鼓励，感谢我的家人给予我的支持，是你们的关心和爱护，使我有了访学并展开项目研究的充足时间。

由于自身学识水平有限，书中必定存在这样那样的不足，希望得到专家学者的批评。同时，我也期望有更多的同人投入包山花鼓戏保护传承的行列中来，共同为包山花鼓戏的传承发展贡献智慧。正如《爱的奉献》里唱的，"只要人人都献出一点爱，世界将变成美好的人间"。只要人人都为包山花鼓戏传承贡献一点智慧，包山花鼓戏的明天一定会更加美好。

<div style="text-align:right">

罗 涛

2018.04

</div>